KB159842

JAEWON ART BOOK 32

조르주 쇠 라

도서출판
재원

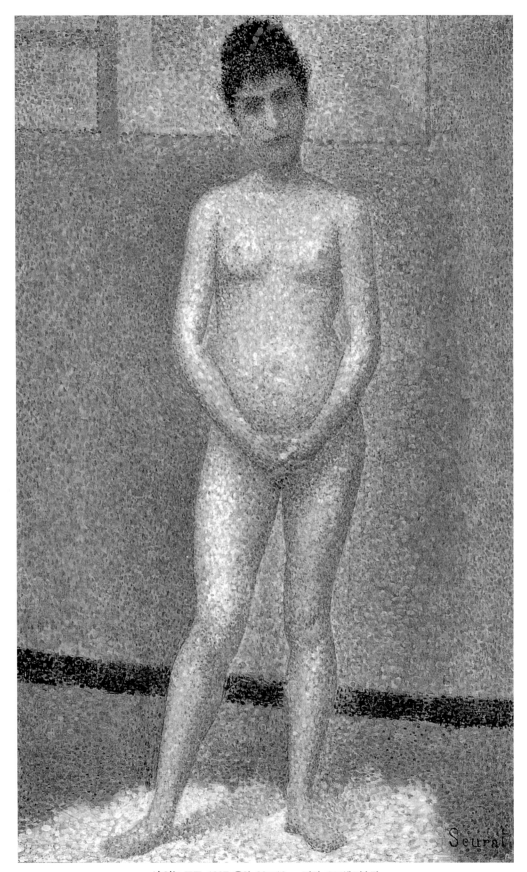

서 있는 포즈, 1887, 유화, 26×16cm, 파리, 오르세 미술관

작업실의 화가, 1884년경, 콩테,
30.7×22.9cm, 필라델피아 미술관, 미국

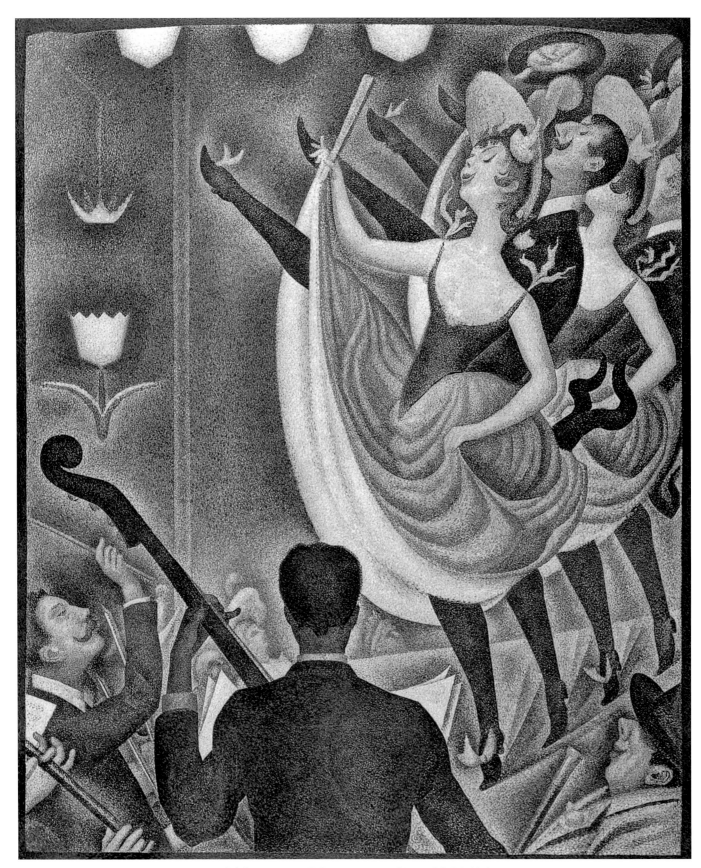

샤위 춤, 1889–1890, 유화, 169×139cm, 오테를로, 크뢸러 뮐러 미술관

Georges Seurat

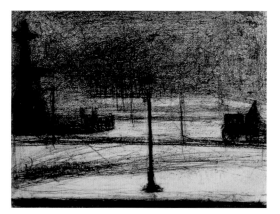

콩코르드 광장의 겨울, 1882-1883, 콩테, 23.5×31.1cm,
뉴욕, 솔로몬 구겐하임 미술관

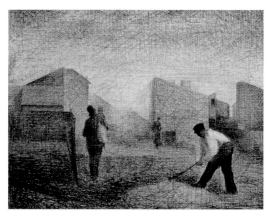

돌 깨는 사람들, 1881년경, 콩테, 30.7×37.5cm, 뉴욕, 근대미술관

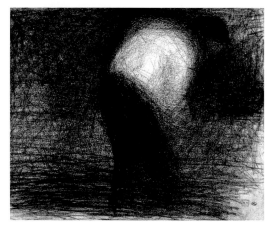

일하는 정원사, 1883년경, 데생, 24.7×31.2cm,
파리, 루브르 박물관

1859 12월 2일, 작은 도시 라빌레트의 집달관이었던 아버지 앙투안 크리소스톰과 파리의 중산층 출신으로 남편보다 13살 연하인 어머니 에르네스틴 페브르 사이에서 세 번째 아이로 조르주 쇠라가 파리 봉디 거리 60번지에서 태어남. 쇠라의 부친은 파리 근교의 랭시에 별장이 있었고, 종교화나 에피날 지방의 공방에서 제작된 암청색 판화를 수집하기도 함.

1862 쇠라 가족이 마젠타 거리 110번지의 새 아파트로 이사함.

1863 5번째 아이 가브리엘이 태어났으나 5살 때 사망함. 집달관에서 은퇴 후 연금을 받으며 생활하던 쇠라의 아버지는 대부분의 시간을 랭시의 별장에서 지내다가 매주 화요일에만 가족들이 사는 아파트로 돌아와 지내곤 하였다. 쇠라는 독특한 개성의 소유자인 아버지보다 어머니를 더 따랐고 그의 젊은 시절 대부분을 어머니와 형 에밀 오귀스탱(1846~1906), 누나 마리 베르트(1847~1921)와 함께 생활하였음.

1867 샤를 블랑이 저술한 소묘에 관한 이론서인 《소묘법》을 열중하여 읽음.

1869 학교를 다니며 아마추어 화가이던 외삼촌 폴 페브르에게 그림의 기초를 배웠음. 외삼촌 페브르는 이후 몇 년 동안 쇠라에게 많은 영향을 끼쳤으며, 다른 아마추어 화가들에게 그림 소질이 뛰어난 어린 조카를 소개하기도 하였음.

1870 7월, 프랑스의 선전포고로 보불전쟁 발발.

1871 2월, 프랑스의 항복으로 보불전쟁 종결. 파리 시민의 봉기로 3월 18일부터 5월 28일까지 파리코뮌이 성립되었으나 5월에 수만 명의 희생자를 내며 진압됨. 쇠라 일가는 이 기간 동안 퐁텐블로로 피난함. 쇠라는 초등 교육과정을 평범하게 마쳤음.

1874 제1회 인상주의 전시회가 파리의 카퓌신 거리에 있는 나다르의 작업실에서 열림.

1876 소묘에 재능을 보인 쇠라는 시에서 운영하는 프티 조텔 거리 17번지의 구청 소묘학교에서 조각가 쥐스탱 르키앙에게 지도를 받으며 코나 귀 등을 그림. 그는 이곳에서 아망 장이라 불리우게 되는 평생 친구인 아망 에드몽 장(1786~1889)을 만나 우정을 나누었으며 카미유 코로(1796~1875) 그림의 색조 표현에 관심을 가졌다. 〈원반 던지는 사람〉과 〈송아지를 멘 남자〉 등을 제작함.

1877 석고상으로 많은 고전적인 소묘 그림을 그리며 에콜 데 보자르에 입학할 준비를 함. 〈프로메테우스〉와 〈남자 토르소〉 등을 제작하였음.

1878 2월 에콜 데 보자르(국립미술학교)에 입학하여 아카데믹한 전통 속에서 교육을 받으며 고전 그리스 조각과 푸생, 앵그르 같은 거장들에 관심을 갖게 된다. 3

월 19일, 앵그르의 제자인 앙리 레만(1814~1882)의 작업실에 들어간 쇠라는 레만에게 배우면서도 거의 혼자 힘으로 작업을 했으며 작업이 끝난 후에는 독서에 열중하여 특히 샤를 블랑의 《데생술 입문》을 관심 있게 읽었음. 그는 루브르 박물관을 방문하여 푸생, 앵그르 등 과거 거장들의 작품들을 모사하였는데 앵그르 작품인 〈안젤리카를 구출하는 로제〉를 모사한 〈바위에 묶인 안젤리카〉가 전해짐. 스위스의 미학자이자 수학과 철학에 관통했던 다비드 쉬터의 《시각의 현상들》에 대한 글을 읽고 큰 감동을 받음. 이 글에서 쇠라는 웜베르의 사상이 다비드 쉬터의 기하학적 도식에 따라 회화의 분석과 비례의 연구까지 적용되어 발전됐음을 파악하고 미술의 지적이고 과학적인 기초에 관심을 갖게 됨.

1879 5월, 오페라 거리에서 열린 제4회 인상주의 전시회를 방문하여 드가, 모네, 피사로의 작품에 감명받음. 아르발레트 32번지에 작업실을 빌려 그의 친구 아망 장, 에르네스트 로랑과 함께 사용하였음. 쇠라는 퓌비 드 샤반느(1824~1898)의 웅장하고 상징적인 그림과 구스타브 모로(1826~1898)의 작품을 좋아하여 훗날 그들의 그림으로부터 영향을 받게 됨. 11월, 군복무를 하기 위하여 브레스트로 갔으며 그곳에서 군복무를 하는 1년 동안 틈틈이 바다와 해변, 배들을 그렸다. 〈소녀의 두상〉과 〈젊은 여인의 머리〉 등을 제작함. 〈젊은 여인의 머리〉는 현재 남아 있는 유화 작품 중 가장 초기에 그린 것으로 사촌 여동생이 모델이었다. 형태는 정확하지만 고전적인 기법을 따랐으며 앵그르의 영향을 받은 듯하다. 화면은 전반적으로 부드러운 필촉, 억제된 색조, 밝은 배경으로 구성되어 있는 반면 젊은 여인의 짙은 색 머리가 시선을 끈다.

1880 11월, 군복무를 마치고 파리로 돌아와 샤브롤 거리 19번지에 작업실을 빌려 작품들을 제작함. 에콜 데 보자르의 고전적인 수업 방식에 염증을 느끼고 있던 쇠라는 혼자 힘으로 자신의 예술 세계를 완성하고자 학생때부터 관심을 품고 있었던 색채 연구에 열중한다. 화학자 슈브뢸(1786~1889)의 《도해서》를 정독하며 순수색의 강도가 약해지면 고유색을 상실하는 색상환에 대해 숙고하게 되었다. 영국의 물리학자 제임스 클러크 맥스웰(1831~1879)의 빛의 전자파적 속성을 알게 되고, 독일의 물리학자 헬름홀츠(1821~1894)의 저서를 읽었음. 쇠라는 시각적인 미와 빛의 분석에 관한 논문을 읽고 이탈리아 초기 르네상스 화가들에게 관심을 갖게 되며 크로키에도 열중하였다.

1881 쇠라가 들라크루아를 체계적으로 연구하며 색채를 시각적으로 혼합하는 실험을 시작함. 그의 실험은 색채를 팔레트 위에서 섞는 것이 아니라 캔버스나 패널 위에서 시각적으로 혼합하는 것이었다. 여름에 친구 아망 장과 함께 2달 동안 브르타뉴의 퐁토베르에 거주하며 그림을 그렸다. 그는 데생과 색채에 관한 이론을 섭렵하였으며 특히 슈브뢸의 유명한 저서인 《색채의 동시대비원칙》과 미국의 물리학자 오그던 루드(1831~1902)의 《색채의 과학적 이론》에서 터득한 다양한 '대비원칙'을 자신의 작품 속에서 응용하게 됨. 콩테를 사용하여 〈돌 깨는 사람들〉을 그렸고, 유화 〈'가난한 어부'가 있는 풍경〉, 〈토목 인부들〉, 〈파란 옷을 입은 젊은 농부〉, 〈풀 베는 사람〉 등을 그렸음.

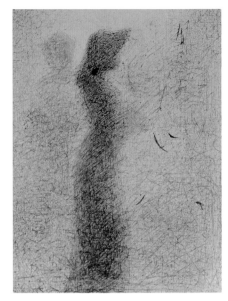

산책, 1883년경, 종이에 펜·잉크, 29.8×22.4cm, 부퍼탈, 폰 데어 하이트 미술관

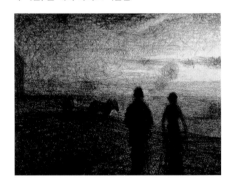

밭갈이, 1883, 데생, 27.5×32 cm, 파리, 루브르 박물관

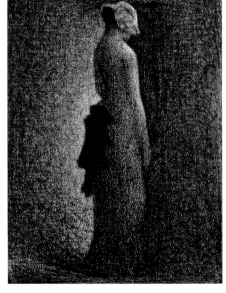

검은 리본, 1882년경, 콩테, 31×23cm, 파리, 오르세 미술관

몽마르트르 생뱅상 거리의 봄, 1883- 1884, 유화,
24.8×15.4cm, 케임브리지, 피츠윌리엄 미술관

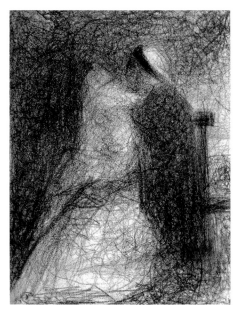

유모와 아기, 1882년경, 데생, 30×24cm,
파리, 루브르 박물관

1882 콩테, 목탄을 사용한 데생 연작들과 유화 습작도 제작했는데 〈퐁토베르의 숲 속〉과 〈손수레와 돌을 깨는 사람〉, 〈들 가운데의 말〉, 〈콩코르드 광장의 겨울〉, 〈검은 리본〉 등을 그렸음. 〈퐁토베르의 숲속〉은 초기 작품이며 화면 전체를 작은 점으로 묘사하였는데, 수직의 나무와 가운데 사선으로 이루어진 나무의 가지가 짜임새 있게 보이는 구도를 이루고 있다. 〈손수레와 돌을 깨는 사람〉은 노동하는 사람을 소재로 사회적 의식을 드러내고자 한 그림으로 실제 돌을 깨는 석공이 갖는 노동의 사회적 의미는 별로 없고 밝은 색조와 구성에 초점이 맞춰져 있다. 〈들 가운데의 말〉은 독특한 구도와 터치가 눈에 띈다. 들판에 몇 그루의 나무와 그 앞에 서 있는 짐수레를 끄는 말의 모습으로 이루어진 단순한 소재이지만 나무의 밝은 색조와 경쾌감을 주는 터치는 싱싱한 분위기를 자아낸다. 그러나 도시를 테마로 한 데생인 〈콩코르드 광장의 겨울〉 속에는 우수를 띤 색조가 나타나며 특히 〈검은 리본〉은 치밀히 계산된 단순함의 극치를 명암으로 표현한 걸작으로 꼽는다.

1883 쇠라의 어머니와 친구 아망 장을 그린 소묘 초상화를 처음 관전에 출품함. 〈아망 장의 초상〉은 입선하였으나 〈수를 놓는 어머니〉는 낙선하였다. 뉴욕의 메트로폴리탄 미술관에 소장되어 있는 〈아망 장의 초상〉은 거친 종이 위에 유성 콩테를 사용하여 완성한 작품으로 쇠라의 독창성이 잘 드러난 작품이다. 그는 초상화 〈수를 놓는 어머니〉와 〈발코니에서〉 등의 작품에서 목탄과 콩테를 이용하여 명암 작업을 완성하였고 도미에, 밀레, 르동 등 거장들의 초상화도 그렸다. 〈아니에르의 물놀이〉를 위한 습작으로 유화와 많은 소묘를 그렸고 이 해에 〈물가의 말들〉, 〈센강 기슭〉, 〈낚시꾼〉 등도 제작함. 〈낚시꾼〉은 강변에 앉아 낚시하는 인물들과 배에 탄 사람들의 외형이 역광 속에 단순화되어 있는 작품이다. 약간 거친 터치나 굵은 붓 자국 등에서 인상파 성향을 엿볼 수 있다. 에두아르 마네(1832~1883) 사망.

1884 빛에 관한 이론을 창작에 적용한 점묘법의 최초의 대작이자 쇠라의 걸작 중 하나인 〈아니에르의 물놀이〉를 완성하여 관전에 출품하지만 낙선함. 이 작품을 위해 쇠라는 수많은 데생과 습작을 하였음. 이 그림은 많은 등장인물이 화면 곳곳에 배치되어 있는데 마치 움직이는 한 순간이 정지해 있는 듯하다. 정지된 상태에서 정적감이 맴돌지만 섬세한 터치와 부드러운 색조, 그리고 원근감에 의해 정지된 상태의 딱딱한 분위기는 전혀 느껴지지 않는 걸작이다. 5월, 폴 시냐크(1863~1935)와 함께 심사위원도 상도 없는 단체인 '독립미술가협회' 설립에 협력하였으며, 아카데미즘의 전통에 속박되지 않은 자유로운 시각과 양식을 자신들의 작업실에서 계속 탐구했다. 6월에 제1회 앵데팡당전(독립미술가전)에 〈아니에르의 물놀이〉를 출품함. 이 앵데팡당전에서 쇠라의 그림을 본 평론가 펠릭스 페네옹이 '신인상주의' 라는 용어를 처음으로 사용하였다. 그 후 전위적 성격을 띤 《라 보그》지에 재차 이 용어가 사용되며 일반화되어 쇠라로부터 시작되는 '신인상주의' 라는 새로운 미술의 유파가 명실공히 탄생함. 이 해에 그리기 시작한 〈그랜드 자트 섬〉은 〈그랜드 자트 섬의 일요일 오후〉를 위한 습작의 하나이지만 인물이 없는 풍경만으로도 완성도가 높은 작품이다. 쇠라는 이 그림을 그리기 위해 매일 이 섬에서 하나하나의 대상을 면밀하

게 관찰하였으며 세밀한 구성과 색조 등에 심혈을 기울여 제작하였다. 폴 시냐크와 교류하며 대작 〈그랑드 자트 섬의 일요일 오후〉를 위해 많은 습작을 하였음. 12월, 앵데팡당전에 〈그랑드 자트 섬의 일요일 오후〉 습작들과 함께 〈아니에르의 물놀이〉를 출품한다. 〈마차〉, 〈망루가 있는 풍경〉, 〈어부〉, 〈몽마르트르 생뱅상 거리의 봄〉, 〈그랑드 자트 섬의 일요일 오후 습작〉 등을 제작하였고 콩테를 사용하여 〈작업실의 화가〉, 〈저녁을 먹는 아버지〉 등을 그렸음.

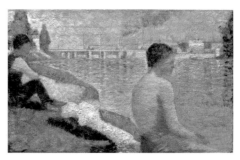

아니에르의 물놀이 습작, 1883, 유화, 17.5×26.3cm,
캔자스 시, 넬슨 앳킨스 미술관

1885 3월에 그랑드 자트 섬에서 1884년 겨울부터 그렸던 〈그랑드 자트 섬의 일요일 오후〉를 완성함. 이 그림에서 쇠라는 순색의 작은 점을 화폭에 병치시켜 완벽한 분할 묘법에 도달한다. 또한 집중 원근법이 아닌 다시점적 구도의 사용으로 더욱 평면성을 강조하여 새로운 미적 표현 기법을 선보인 걸작이다. 여름을 노르망디 그랑캉에 있는 샤넬 해안에서 보내며 여러 점의 대형 바다 풍경화와 절벽들을 그려냄. 10월 파리로 돌아와 지난해 시작했던 〈그랑드 자트 섬〉을 다시 손질함. 이즈음 쇠라는 문학가, 전위 예술가들과 매주 월요일마다 정기적인 모임을 가졌음. 시냐크에게서 카미유 피사로(1830~1903)를 소개받아 12월 인상파의 새로운 전시회 개최에 관해 피사로, 모네와 논의함. 〈그랑캉의 오크 곶〉과 〈그랑캉의 배〉, 〈그랑캉에서 본 영불 해협〉, 〈쿠르브부아의 센 강〉 등을 제작하였음. 현재 영국의 테이트 갤러리에 소장되어 있는 〈그랑캉의 오크 곶〉은 처음으로 그린 대형 바다 풍경으로 전경에 불쑥 솟아오른 거대한 암석이 단연 화면을 압도하고 있는 것이 특징이다. 멀리 보이는 수평선과 암석이 대조를 이루고 있으며, 암석 위로 날아다니는 새들, 바다 멀리 아물거리는 돛단배의 모습을 거대한 암석과는 달리 미세하게 표현하였음.

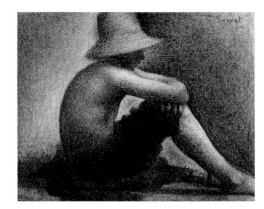

밀짚모자를 쓰고 앉아 있는 소년, 1883-1884, 콩테,
22.4×31.5cm, 뉴헤이븐, 예일대학 미술관

1886 4월, 쇠라에게 깊은 인상을 받은 저명한 화상인 뒤랑 뤼엘(1831~1922)의 주선으로 뉴욕에서 열린 인상파 전시회에 〈그랑드 자트 섬의 일요일 오후〉를 출품함. 이 무렵 신인상파의 점묘법이 구체적으로 나타남. 5월 15일~6월 15일, 파리 라피트 거리의 메종 도레에서 열린 제8회이자 마지막이 된 인상파 전시회에 시냐크, 피사로와 함께 참가하여 〈그랑드 자트 섬의 일요일 오후〉를 출품하였으나 비평가들로부터 혹평을 받음. 하지만 많은 관람객들은 이 새로운 기법의 그림에 관심을 보였으며 특히 벨기에의 저명 인사 몇몇이 쇠라의 그림에 크게 끌려 이들 중 한 명이 브뤼셀에서 열리는 '20인 그룹전'에 쇠라를 초대함. 쇠라는 펠릭스 페네옹을 만나게 되며, 페네옹은 전위적 잡지 《라 보그》지에 쇠라 작품에 대한 색채 구사와 기법에 대해 명석하게 설명하며 격찬함. 펠릭스 페네옹은 젊은 수학자이면서 미술 이론가인 샤를 앙리를 쇠라에게 소개했으며 쇠라는 앙리의 이론에 크게 공명하여, 그의 이론을 적용한 〈서커스의 선전 공연〉을 그리게 된다. 저명한 화상인 뒤랑 뤼엘(1831~1922)이 파리와 뉴욕에서 쇠라의 작품을 전시한다. 7~8월, 옹플뢰르에서 여름을 보내며 그곳의 풍경을 그림. 8~9월, 제2회 앵데팡당전에 출품하고 가을, 클리쉬 거리 128번지의 새로운 작업실에서 〈포즈를 취한 여인들〉의 습작들을 그린다. 〈옹플뢰르의 저녁〉, 〈옹플뢰르 바뷔탱의 모래톱〉, 〈옹플뢰르 부두의 한모퉁이〉, 〈옹플뢰르의 등대〉, 〈옹플뢰르의 부두 끝〉, 〈옹플뢰르 부두의 '마리아' 호〉, 〈쿠르브부아

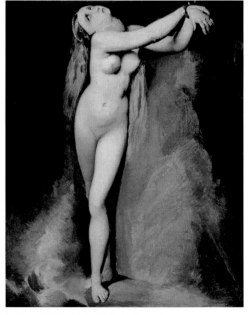

바위에 묶인 안젤리카, 1878, 유화, 81.4×65cm,
파사데나, 노튼 사이먼 미술관

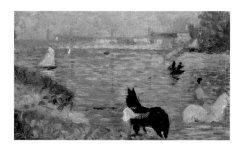

물가의 말들, 1883, 유화, 15.2×24.8cm,
런던, 코톨드 미술연구소

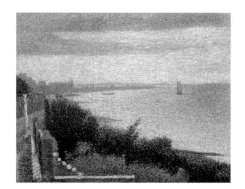

그랑캉에서 본 영불 해협, 1885, 유화, 66.2×82.4cm,
뉴욕, 근대미술관

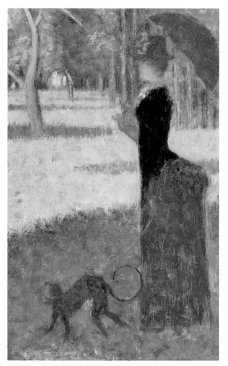

그랑드 자트 섬의 일요일 오후 습작, 1884, 유화,
24.8×15.9cm, 노스앰턴, 스미스대학 미술관

의 다리〉 등을 제작함. 〈옹플뢰르의 저녁〉은 일몰 광경을 대담하게 묘사한 것으로 말뚝과 바닷가의 바위, 하늘과 바다를 잘 나타내고 있다. 작은 붓 터치로 이루어져 있으며 구름과 바다의 기다란 수평 띠들은 말뚝들과 바위들의 짤막한 수직선과 교차되어 광활한 외관으로부터 무한한 변화를 만들어내며 다양한 색채를 창출한다. 〈옹플뢰르의 부두 끝〉은 조그만 둔덕, 부두 위의 등대, 멀리 탁 트인 바다 등 바다 전체를 잘 묘사하고 있으며, 수직과 수평의 구도와 말뚝의 두드러진 짙은 색조, 어슴푸레한 안개 등이 감미로운 분위기를 자아낸다. 〈옹플뢰르의 등대〉는 사선의 모래톱과 원경의 수평선 구도로 이루어져 있고, 수평과 수직의 대상물을 점묘법으로 그렸다. 옹플뢰르 항에서 그린 이 작품들 중 일부는 이 해 10월부터 이듬해 1월까지 관의 주도하에 열리는 지방 전시회로서는 규모가 가장 큰 '낭트 미전'에 전시가 되어 세인의 관심을 끌었다. 이 해에 그린 〈쿠르브부아의 다리〉는 낚시꾼들이 낚시를 즐기고 있는 겨울의 평화스런 오후를 나타낸 듯하다. 수평과 수직, 사선의 변화에 의해 구성된 이 그림은 부두와 다리의 수평선과 배의 마스트와 그 그림자가 만드는 수직선으로 화면을 분리하고 있다.

1887 2월 2일, 브뤼셀에서 개최된 '20인 그룹전'에 〈그랑드 자트 섬의 일요일 오후〉와 〈그랑캉의 오크 곶〉, 〈옹플뢰르 부두의 한모퉁이〉, 〈옹플뢰르 바뷔탱의 모래톱〉 등 총 7점을 출품하였음. 쇠라의 〈그랑드 자트 섬의 일요일 오후〉 앞에는 엄청난 관람객들이 몰려들어 쇠라의 명성은 높아지고, 쇠라는 이곳에서 2점의 작품을 판매하였다. 시냐크, 알베르 뒤부아 필레, 샤를 앙그랑, 막시밀리앙 뤼스 등과 함께 점묘 기법을 특징으로 하는 신인상주의 모임이 구성됨. 파리로 돌아온 쇠라가 빈센트 반 고흐를 르픽 거리에 있는 그의 방에서 만남. 후기 인상파와 신인상파인 두 거장의 만남은 이후로도 두어 차례 더 이루어졌으며 빈센트 반 고흐는 쇠라의 그림을 보고 칭찬을 아끼지 않았다. 3월 26일~5월 3일, 제3회 앵데팡당전에 〈포즈를 취한 여인들〉을 위한 습작과 옹플뢰르 항의 풍경화들 그리고 소묘 등을 출품함. 〈그랑드 자트 섬의 센 강〉과 〈옆모습의 포즈〉, 〈앉아 있는 뒷모습의 포즈〉, 〈서 있는 포즈〉 등을 제작함. 〈그랑드 자트 섬의 센 강〉은 카누 속의 인물과 흰 돛단배로 구성되어 있으나 동적이기보다는 정적인 분위기를 자아내고 있다. 또한 수평적인 구성, 강 건너편의 넓고 밝은 부두, 줄기가 두 갈래로 갈라진 나무와 경사진 전경의 풀밭 등에서 화창한 봄날의 계절감을 느끼게 하는 작품이다. 〈옆모습의 포즈〉는 〈포즈를 취한 여인들〉에 보인 인물 중의 한 여인을 그린 습작이다. 여러 색의 점들로 대상을 구체화시켰으며 광선을 중시하고 있다. 앉아 있는 여인의 형태가 정확하며 부드러운 느낌을 자아낸다. 〈앉아 있는 뒷모습의 포즈〉는 인물의 윤곽은 거의 없으나 자태를 쉽게 알아 볼 수 있으며 부드러운 느낌을 준다.

1888 3월 22일~5월 3일, 제4회 앵데팡당전에 〈포즈를 취한 여인들〉, 〈서커스의 선전 공연〉과 8점의 소묘 작품을 출품하여 큰 성공을 거둔다. 〈포즈를 취한 여인들〉은 옷을 벗고 정면으로 서 있는 모습, 의자에 앉아 있는 옆모습, 등을 보이며 휴식을 취하고 있는 모습들로 그려져 있다. 배경엔 〈그랑드 자트 섬의 일요일 오후〉의 일부

가 그려져 있는데 이것으로 쇠라의 반복적인 습작의 자세를 알 수 있다. 이 그림은 평온하며 정연한 분위기를 자아내고 있다. 〈서커스의 선전 공연〉은 수직, 수평의 구도에 부동적인 모습의 인물들이 완벽하게 배치되어 있다. 가운데 트럼본을 불고 서 있는 악사를 중심으로 뒤편에는 여러 명의 악사가, 오른편엔 마술사 같은 남자 가 그려져 있다. 화면 전경은 관객들을 향하고 있으며 인공조명에 의한 빛 처리가 특이하다. 밝은 노란색으로 처리된 가스등, 그림자 부분은 보색인 청색을 바탕으로 점묘법을 사용하여 그린 것이다. 8~9월에 베생 항구에 체류하며 〈베생 항구〉와 〈베 생 항구의 일요일〉 등 여러 작품을 제작함. 빈센트 반 고흐는 아를에서 동생 테오에 게 보낸 편지 속에 쇠라가 젊은 세대의 작가 가운데 최고라고 하면서 쇠라 작품의 구입을 권유하였음.

1889 2월, 브뤼셀의 '20인 그룹전'에 초대받아 11점의 작품을 출품했는데 6점은 베생 항구를 그린 풍경화였음. 시냐크의 초상화를 그리기 시작함. 쇠라는 1885년에 만났다고 전해지는 21세의 마들렌 노블로흐와 함께 피갈 지구에서 동거 중이었다. 두 사람의 관계는 워낙 비밀에 부쳐진 일이라 쇠라가 사망하기 전까지는 알려지지 않았다고 함. 6월, 크로토에 체류하면서 〈크로토 상류의 풍경〉과 〈크로토 하류의 풍 경〉을 제작하였음. 10월, 그는 마들렌과의 동거를 위해 어머니와 친구로부터 떨어 져 엘레제데보자르의 39번지로 이사함. 〈에펠탑〉을 제작함. 이 그림은 이에나 다리 저편 하늘 높이 솟아오른 탑을 무수한 파란색과 주황색의 색점들로 묘사한 것이다. 이 작품은 당시 파리의 만국박람회 개최 기념으로 3월에 완공된 에펠탑을 주제로 그린 것으로 매우 다채로운 하늘 배경이 확고하게 구성되어 있다.

1890 2월 16일 쇠라의 연인인 마들렌이 아들을 출산함. 쇠라는 자신의 아들로 인 정하고 피에르 조르주 쇠라로 호적에 올렸다. 〈샤위 춤〉을 완성하여 브뤼셀에서 열 린 '뱅'의 전람회에 보냄. 이 그림은 곡선을 주로 사용하여 인물들의 표정과 춤추 는 동세에서 움직임이 강한 느낌을 주고 있는 작품이다. 친한 친구들에게도 마들렌 과의 교제를 숨긴 채 그녀의 초상화로 알려진 〈화장하는 젊은 여인〉을 완성. 3월 20 일, 앵데팡당전에 〈샤위 춤〉과 〈화장하는 젊은 여인〉을 포함해 〈베생 항구의 일요 일〉, 〈썰물 때의 베생 항구〉, 〈밀물 때의 베생 항구〉, 〈베생 항구 어귀〉, 〈그랑드 자 트 섬의 센 강〉, 〈흐린 날의 그랑드 자트 섬〉, 〈폴 시냐크〉, 〈폴 알렉시〉 등 11점을 출품함. 그라블린 북부, 레스튀르종 거리의 르프티포르필립프에서 여름을 보내며 그곳의 풍경을 그렸음. 그곳에서 마지막 작품이 될 〈서커스〉를 계획함. 여름, 자신 의 죽음을 예감한 듯 쇠라의 작품에 고요함과 명랑함, 그리고 슬픈 이미지들이 등 장하기 시작한다. 명랑함은 색조의 밝음과 선의 상승으로 묘사하였고 고요함은 온 색과 난색의 조화로운 균등과 수평선으로 표현하였으며 슬픔은 어두움을 주조로 하였음. 〈그라블린의 수로〉와 〈그라블린 수로의 저녁〉 등을 제작함. 〈그라블린의 수로〉는 바다의 대기를 압축된 영상으로 표현한 그림이다. 우아한 포물선을 그리는 원근법에 의해 표현된 무한의 공간과 바다의 광대함이 잘 묘사되어 있다. 빛과 햇 살은 충만하게 밝은 색채로 채색되어 있다. 〈그라블린 수로의 저녁〉은 풍경화로는

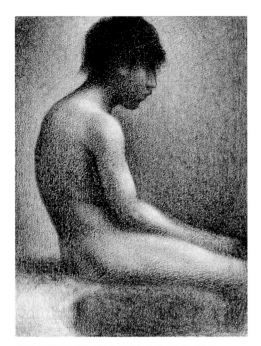

옷을 벗고 앉아 있는 소년, 1884, 콩테, 30.7×23.7cm, 에든버러, 스코틀랜드 국립미술관

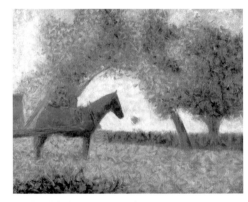

들 가운데의 말, 1882년경, 유화, 32.4×40.9cm, 뉴욕, 솔로몬 구겐하임 미술관

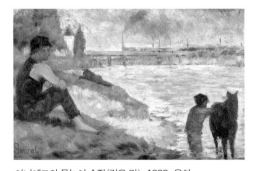

아니에르의 물놀이 습작(검은 말), 1883, 유화, 15.9×24.8cm, 에든버러, 스코틀랜드 국립미술관

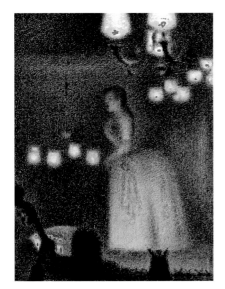

에덴 콘서트, 1886-1887, 콩테, 29.5×22.5cm,
암스테르담, 반 고흐 미술관

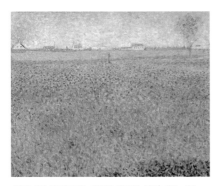

생드니의 양귀비 밭, 1884-1885, 유화, 64×81cm,
에든버러, 스코틀랜드 국립미술관

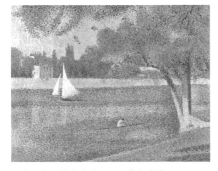

그랑드 자트 섬의 센 강, 1887년경, 유화, 65×81cm,
브뤼셀, 벨기에 왕립 순수미술관

마지막 작품으로, 하루의 항해가 끝난 뒤 석양 무렵을 은은한 색조로 잘 표현하고 있고, 구도 역시 수평, 수직, 사선에 의해 안정감을 더해주고 있으며 해안의 고요한 적막감은 잔잔한 정감을 가미하고 있다. 〈화장하는 젊은 여인〉은 작가의 연인을 그린 초상화로 벽 위의 덧문 두 짝 사이에 꽃이 담긴 꽃병을 그려 넣어 입체적 느낌을 주고 있는 작품이다. 뚱뚱한 여인이 코르셋 차림으로 앉아 화장하는 모습인데 묵직한 팔찌와 투명한 옷을 걸치고 있으며, 여인의 몸에 비해 작은 탁자와 그 위에 놓인 거울 등을 그려 현실감을 더해준다. 빈센트 반 고흐(1853~1890) 사망.

1891 마들렌이 둘째 아이를 임신함. 2월 2일, 쇠라는 말라르메의 사회로 시인 장 모레아스(1856~1910)에게 경의를 표하는 상징주의자들의 연회장에 참석함. 여기서 페네옹, 고갱, 시냐크 등 옛 친구들을 만남. 2월 7일, 브뤼셀의 '20인 그룹전'에 〈샤위 춤〉과 〈크로토 상류의 풍경〉, 〈크로토 하류의 풍경〉을 포함한 7점을 전시하였음. 3월 20일, 미완성인 〈서커스〉등 5점을 제8회 앵데팡당전에 출품함. 〈서커스〉는 작가의 죽음으로 미완성으로 남게 되었으며 원형과 나선형, 타원 등의 곡선을 사용하였고 윤곽선이 뚜렷하게 나타난 작품이다. 화면 오른쪽의 출입구만 수직선을 사용하고 있을 뿐이다. 이런 점들을 볼 때 이 그림은 작가가 동적인 것을 추구했음을 알 수 있으며 전체적인 화면에 균형 또한 잘 이루어져 있는 작품이다. 3월 26일, 전시회 그림을 배치하는 일을 감독하면서 걸린 전염성 후두염(또는 디프테리아)이 악화되어 어머니 집에서 간호를 받았고, 다음날은 아들과 산보하며 회복의 기미를 보이기도 했음. 그러나 쇠라는 3월 29일, 아침 6시 전람회가 끝나기도 전인 부활절 일요일 마젱타 거리 110번지에서 사망한다. 색채 이론을 엄격하게 적용하였으며 규칙적인 점묘에 의해 작품을 완성한 점묘파의 창시자였고, 신인상파란 새로운 미술 사조를 만들었으며 과학적이고 시정이 넘치는 환상적인 작품을 보여준 조르주 쇠라의 족적은 시냐크에 의해 이론으로 정리되었으며 쇠라는 서양 미술사 곳곳에 지대한 영향을 끼치게 됨. 3월 30일, 동거녀 마들렌이 구청에 출두하여 피에르 조르주 쇠라의 생모임을 알렸음. 3월 31일, 페르라셰즈 묘지의 제66구역 쇠라 가문의 납골당에 안치되었다. 쇠라의 아들은 태어난 지 13개월째에 쇠라와 같은 병에 감염되어 사망하였음. 쇠라는 2백여 점의 유화와 소묘 7백여 점을 남겼다. 5월 3일, 시냐크, 뤼스, 페네옹이 모여 쇠라의 유산 상속 문제를 상의하였고 마들렌은 몇 점의 그림을 상속받았다.

1892 2월의 '20인 그룹전'과 3~4월의 앵데팡당전에서 각각 쇠라를 추모하는 기념전을 개최함. 12월에 쇠라의 작품으로 최초의 신인상주의 전시회가 열렸음.

1894 절친한 친구이자 동료 화가였던 시냐크가 9월 14일자 일기에 다음과 같이 기록해 둠. '쇠라에게 우리는 얼마나 부당했던가. 세기적 천재를 알아차리지 못하다니! 라포르그(1860~1887)와 반 고흐에 대해 젊은 사람들은 열렬히 감탄한다. 그들의 죽음 또한 찬미의 대상이 된다. 그런데 쇠라에겐······잊혀짐과 침묵만이 남았을 뿐이다.'

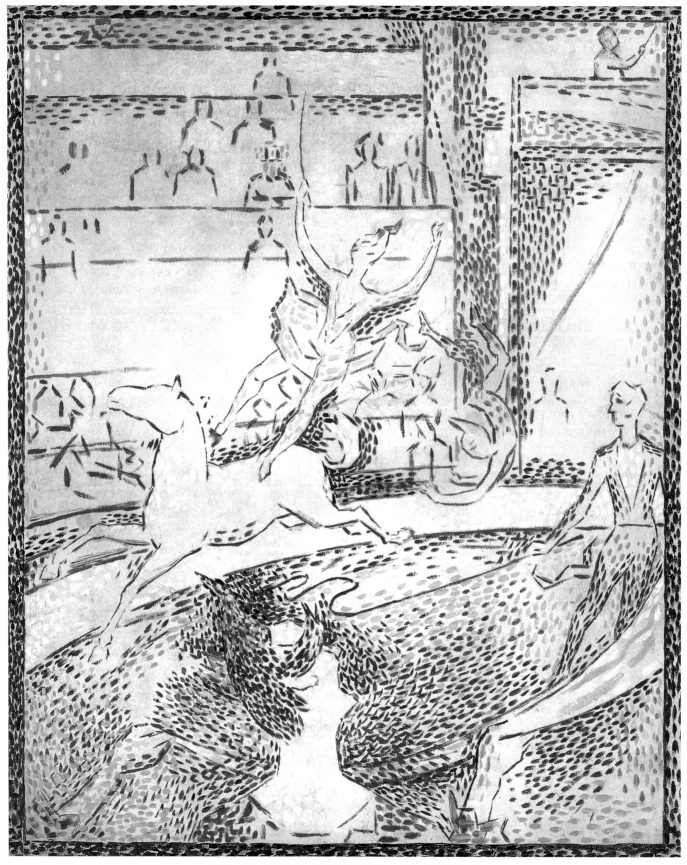

서커스 습작, 1890-1891, 유화, 55.5×46.5cm, 파리, 오르세 미술관

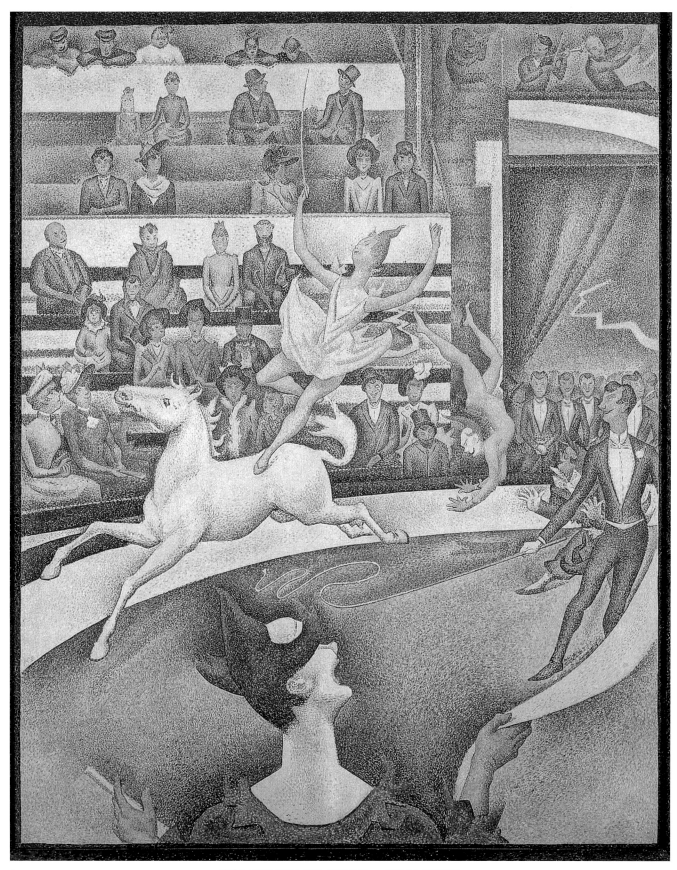

서커스, 1890-1891, 유화, 185×150cm, 파리, 루브르 박물관

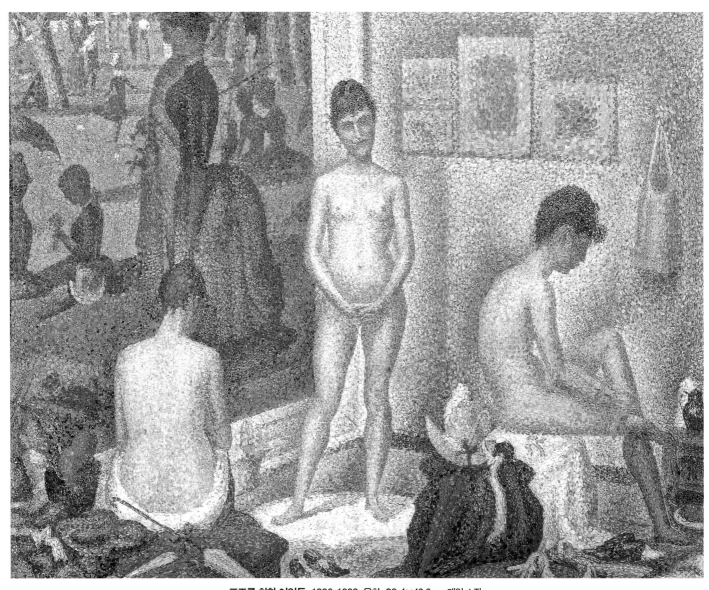

포즈를 취한 여인들, 1886-1888, 유화, 39.4×48.9cm, 개인 소장

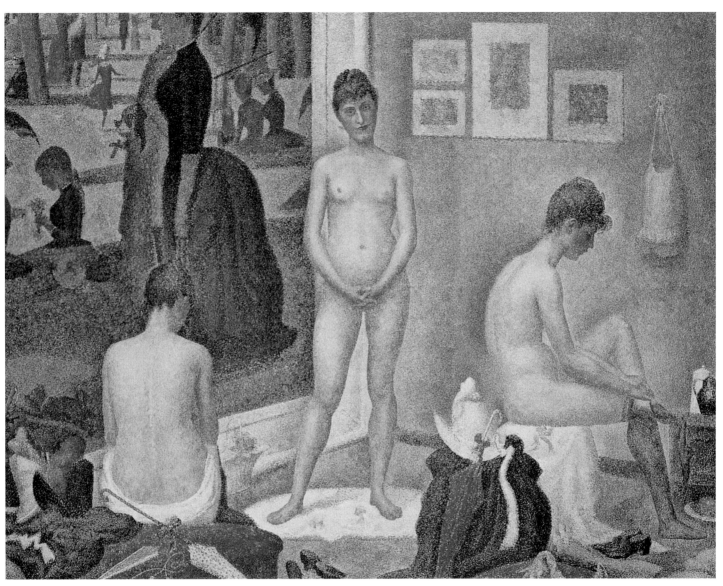

포즈를 취한 여인들, 1886-1888, 유화, 200×250cm, 펜실베이니아, 반스 재단

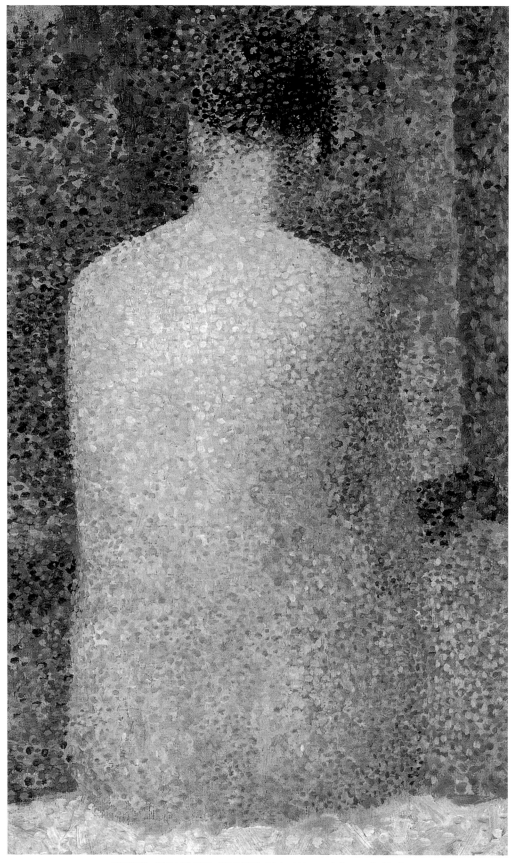

앉아 있는 뒷모습의 포즈, 1887, 유화, 24.4×15.7cm, 파리, 오르세 미술관

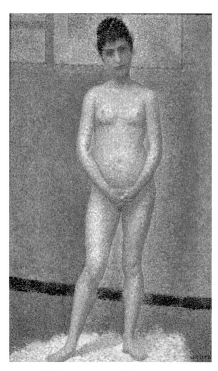

서 있는 포즈, 1887, 유화, 26×16cm,
파리, 오르세 미술관

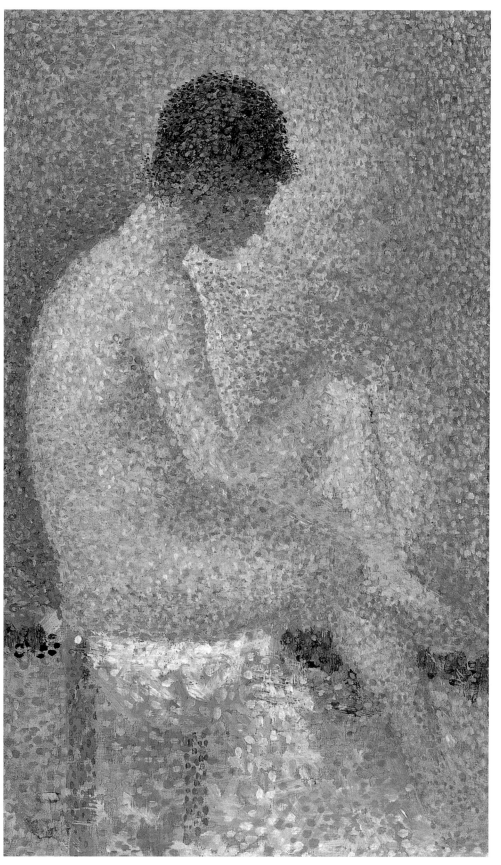

옆모습의 포즈, 1887년경, 유화, 24×14.6cm, 파리, 오르세 미술관

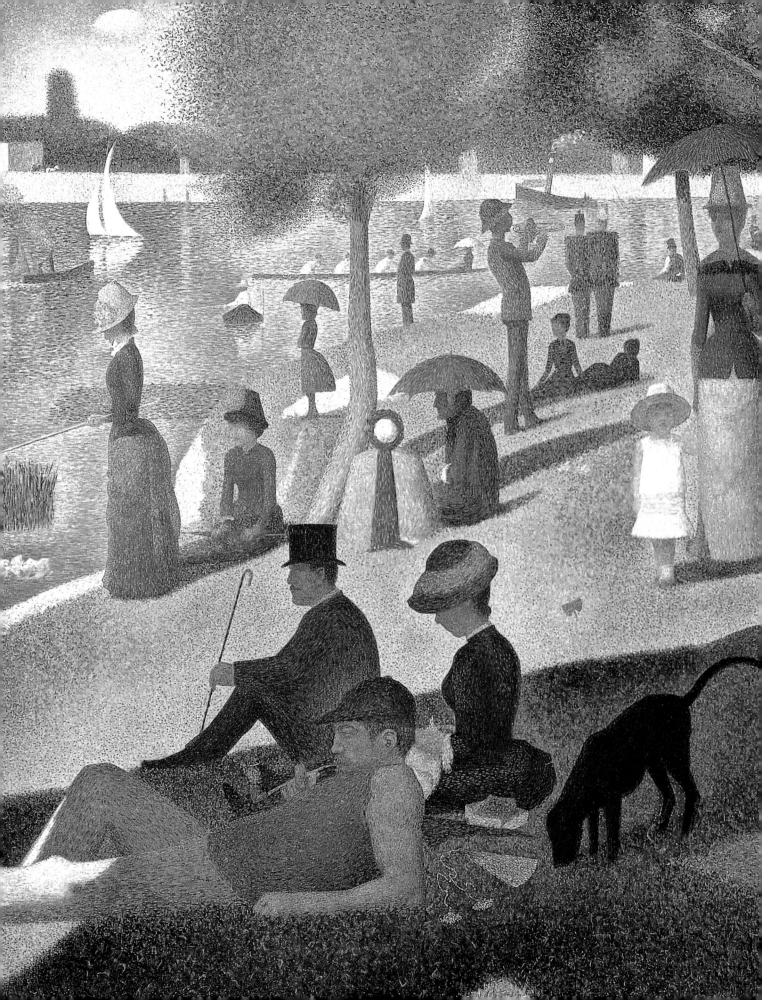

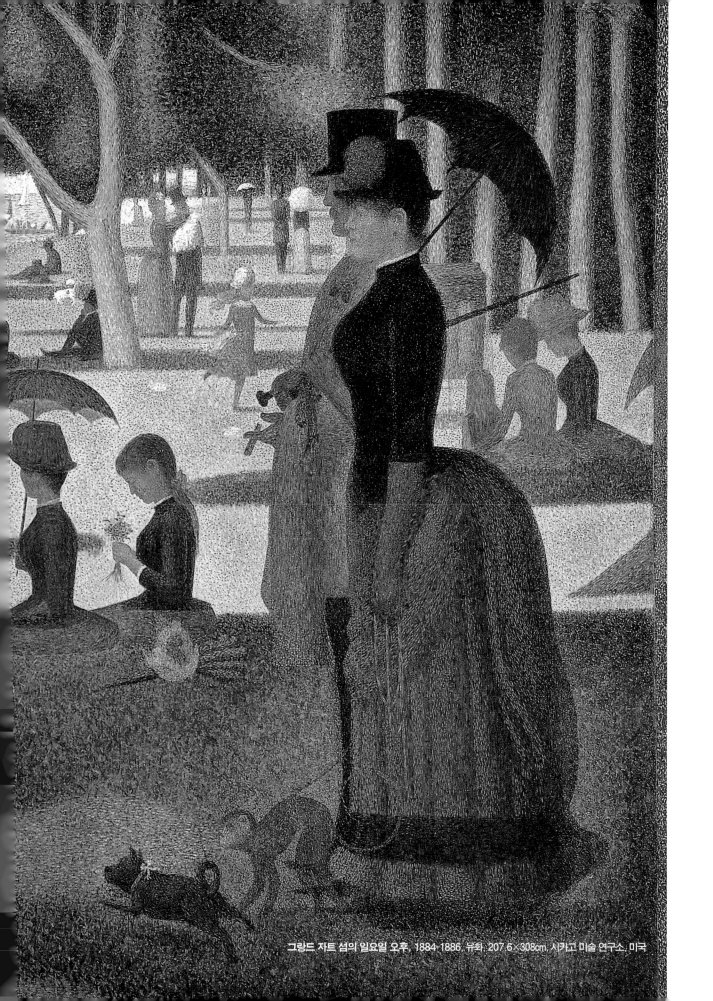

그랜드 자트 섬의 일요일 오후, 1884~1886, 유화, 207.6×308cm, 시카고 미술 연구소, 미국

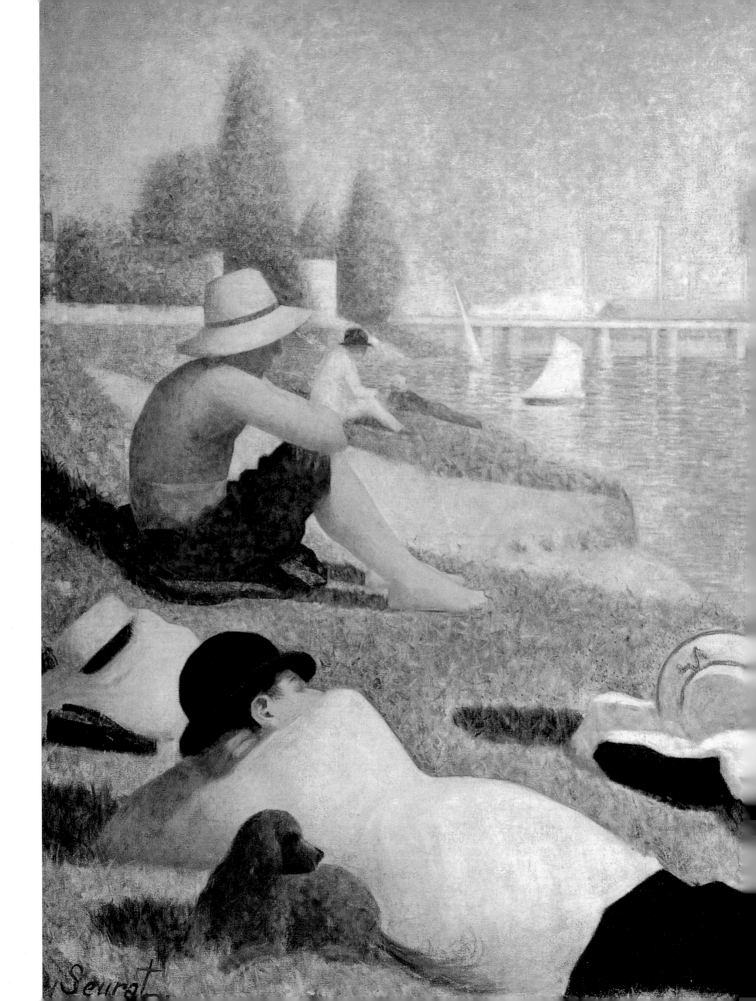

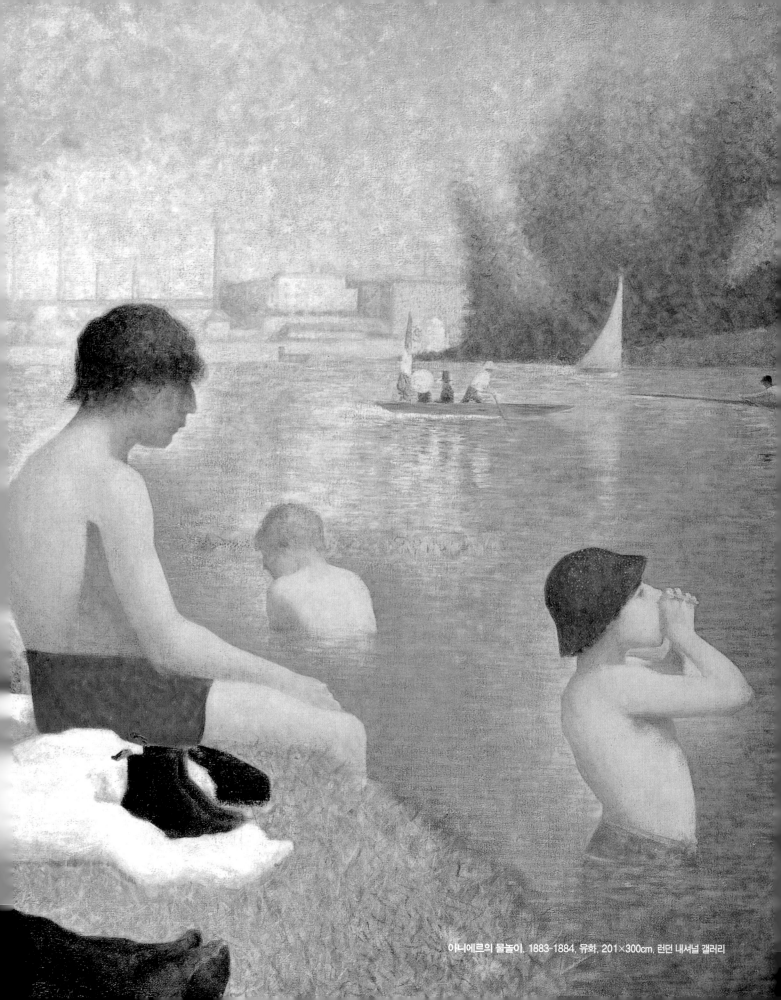

아니에르의 물놀이, 1883-1884, 유화, 201×300cm, 런던 내셔널 갤러리

샤위 춤 습작, 1889, 유화, 21.8×15.8cm, 런던, 코툴드 미술연구소

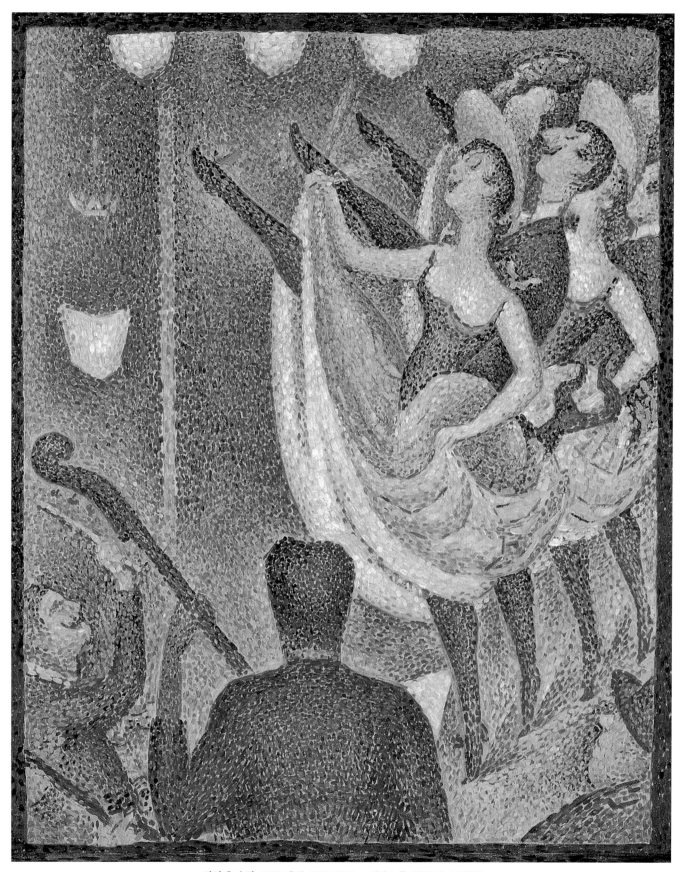

샤위 춤 습작, 1889, 유화, 55.7×46.2cm, 버펄로, 올브라이트 녹스 미술관

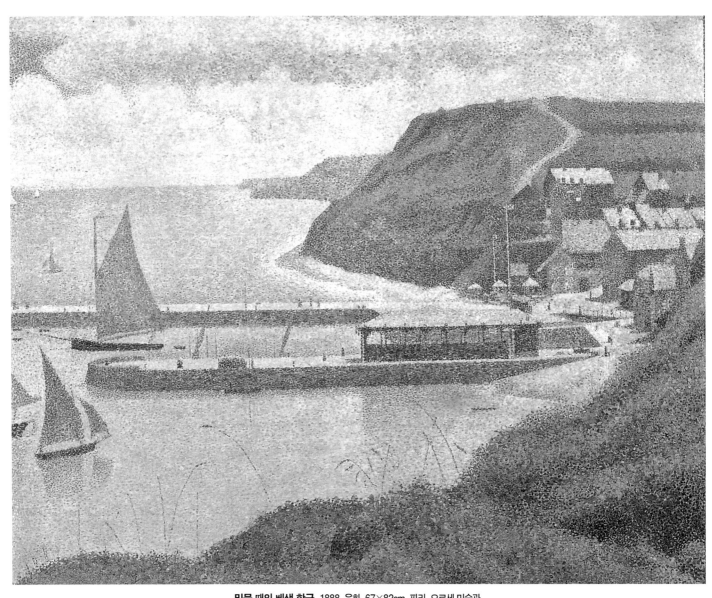

밀물 때의 베생 항구, 1888, 유화, 67×82cm, 파리, 오르세 미술관

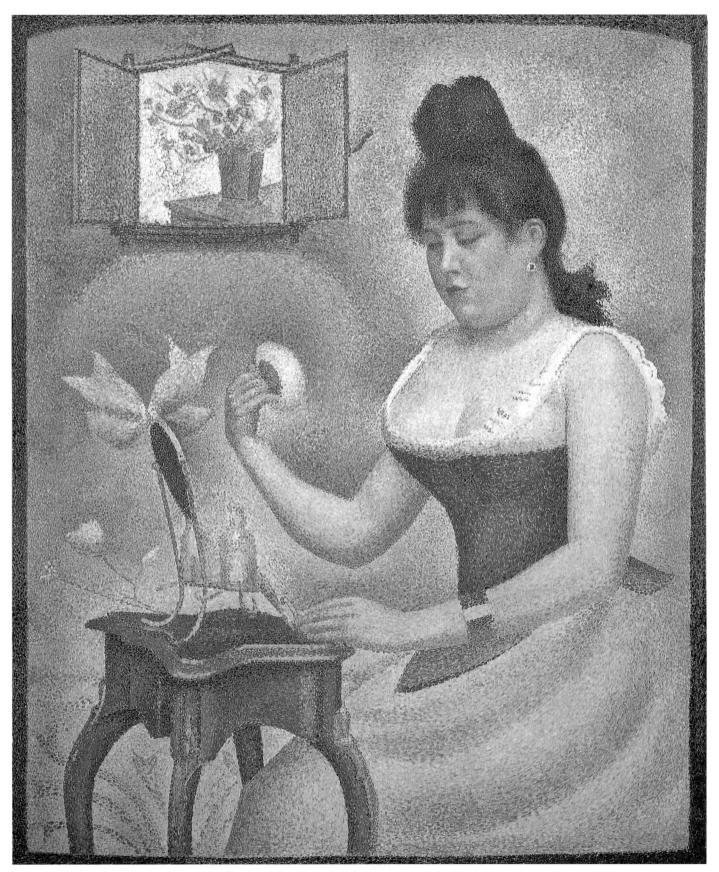

화장하는 젊은 여인, 1889~1890, 유화, 95.3×79.6cm, 런던, 코톨드 미술연구소

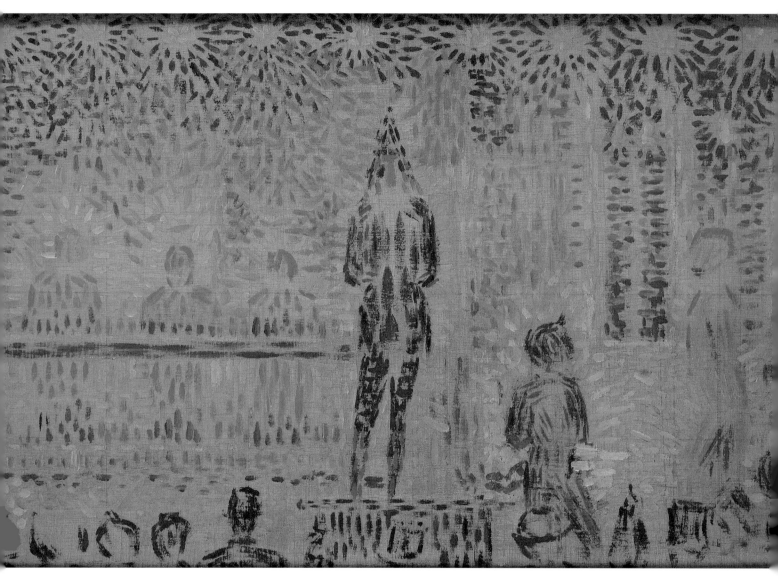

서커스의 선전 공연 습작, 1887-1888, 유화, 17×25cm, 개인 소장

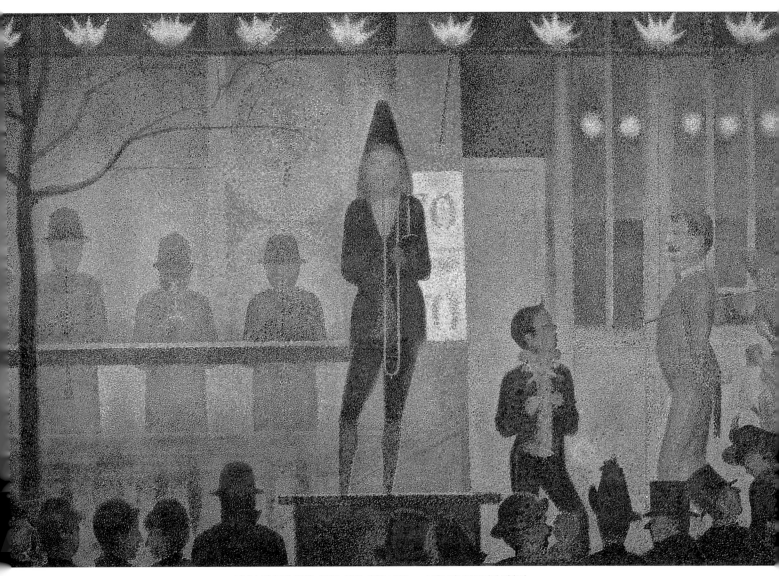

서커스의 선전 공연, 1888, 유화, 100×150cm, 뉴욕, 메트로폴리탄 미술관

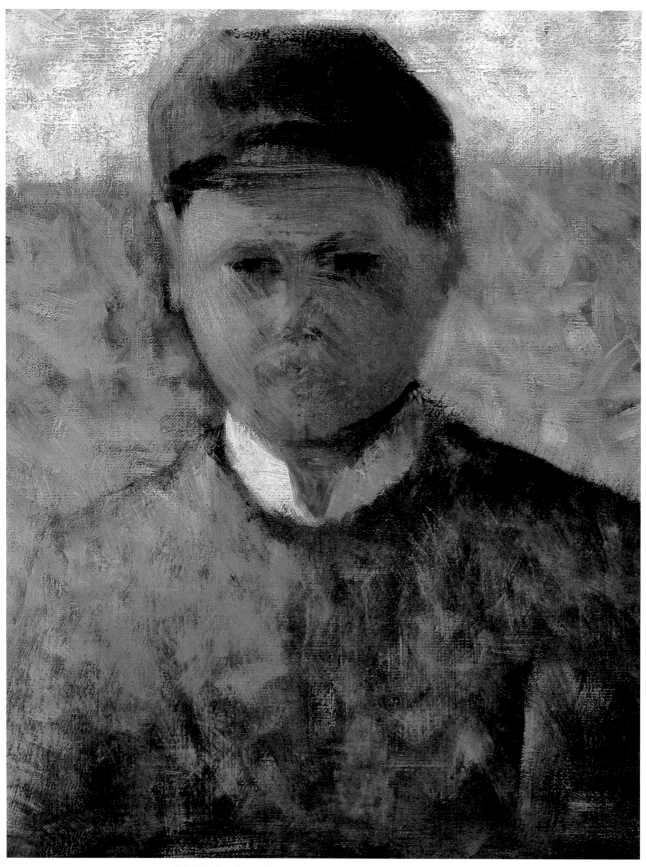

파란 옷을 입은 젊은 농부, 1881-1882, 유화, 46.5×38cm, 파리, 오르세 미술관

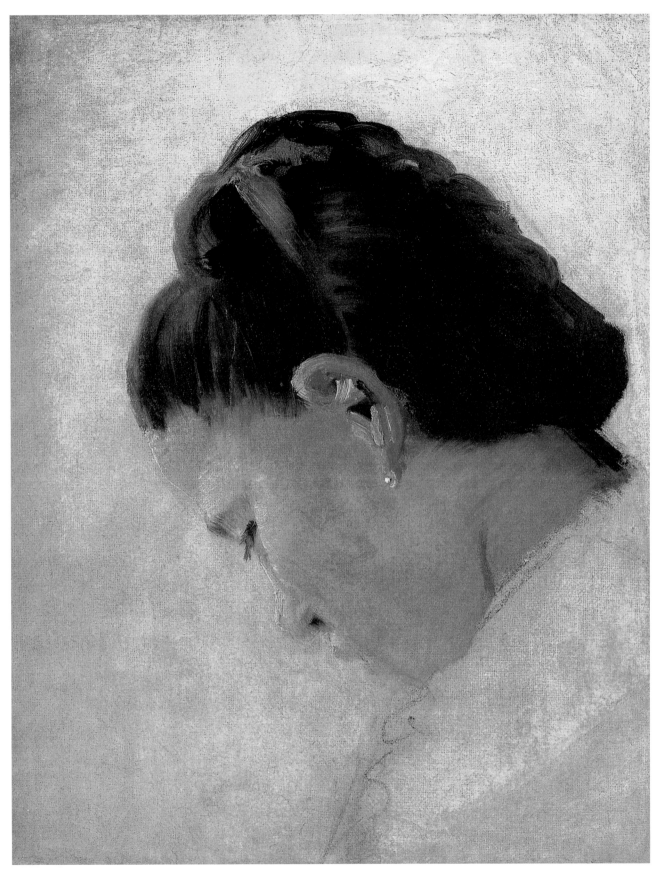

젊은 여인의 머리, 1877-1879, 유화, 28.8×24.1cm, 워싱턴, 덤버턴 오크스 도서관

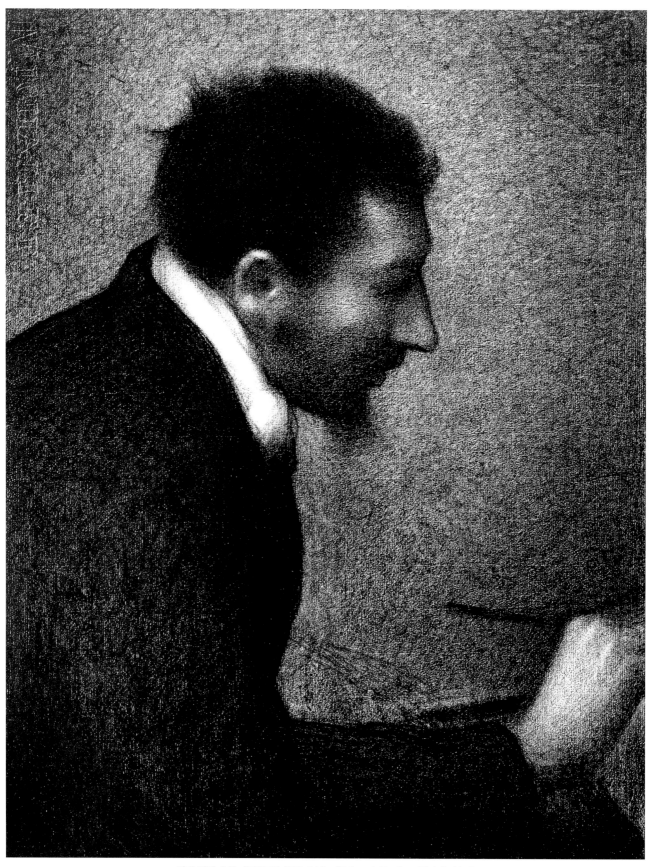

아망 장의 초상, 1883년경, 콩테, 61.5×47.5cm, 뉴욕, 메트로폴리탄 미술관

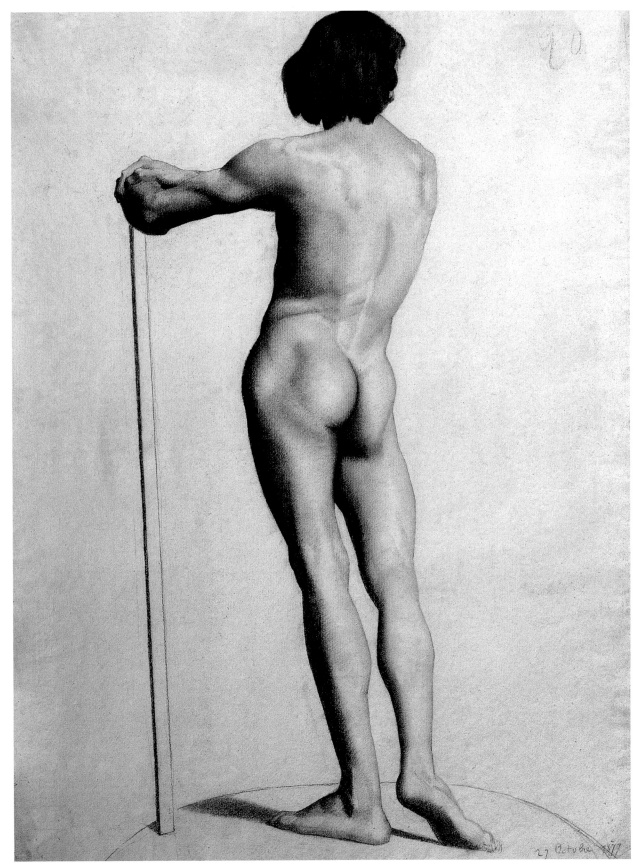

막대기로 팔을 받치고 있는 뒷모습의 누드, 1877, 목탄, 63.5×48.1cm, 파리, 루브르 박물관

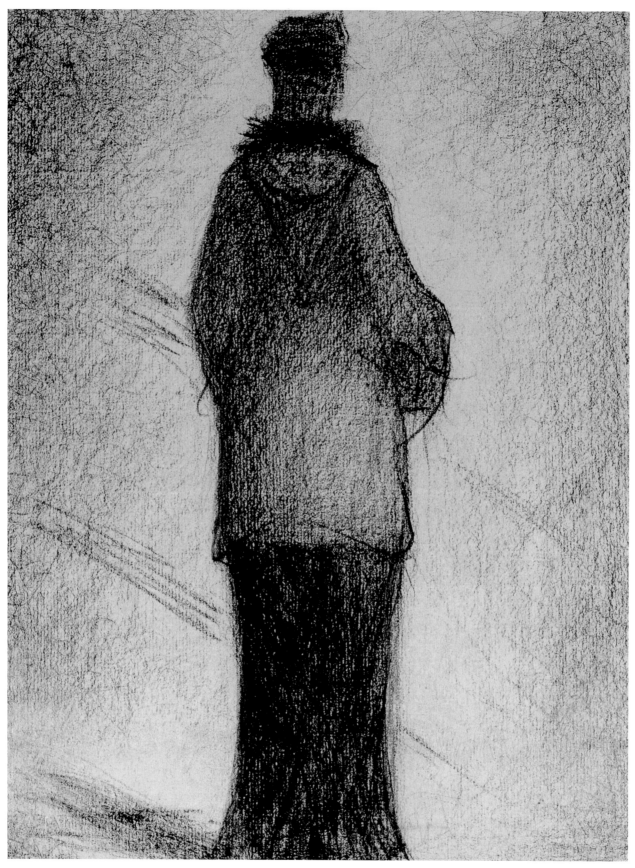

모자가 달린 옷, 1891년경, 콩테, 30.5×24cm, 부퍼탈, 폰 데어 하이트 미술관

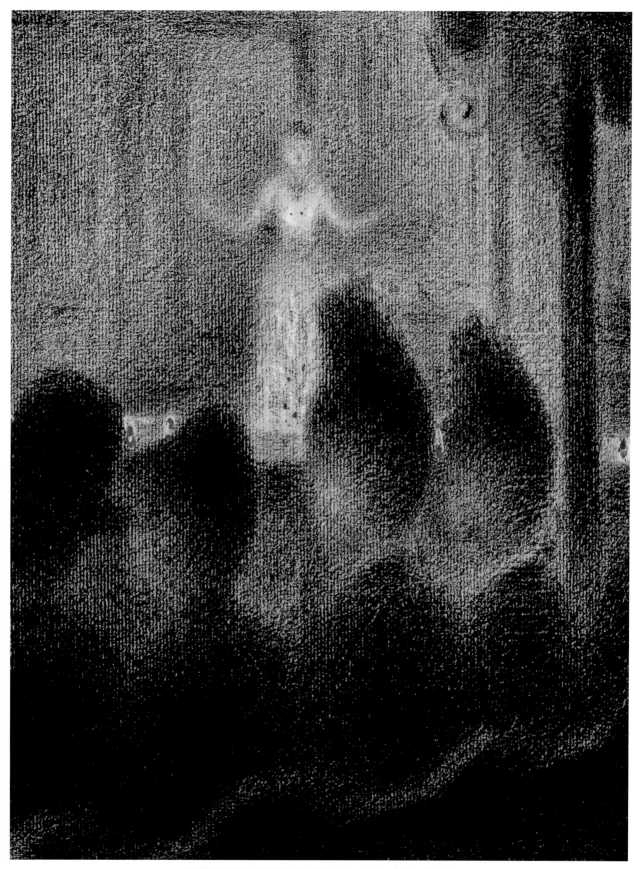

유럽인의 콘서트, 1887-1888, 콩테, 31.1×23.9cm, 뉴욕, 근대미술관

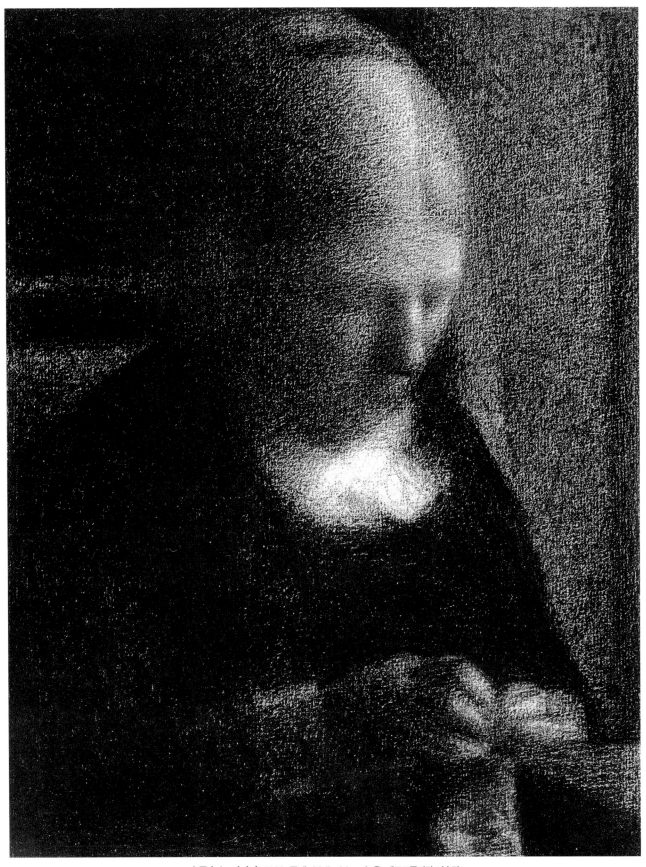

수를 놓는 어머니, 1883, 콩테, 32.5×24cm, 뉴욕, 메트로폴리탄 미술관

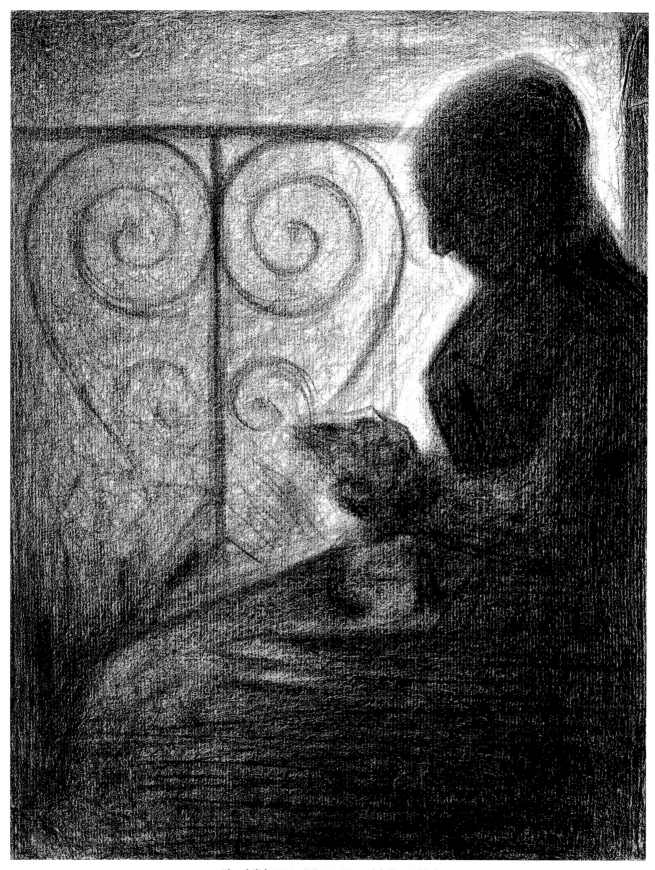

발코니에서, 1883, 데생, 31×24cm, 파리, 루브르 박물관

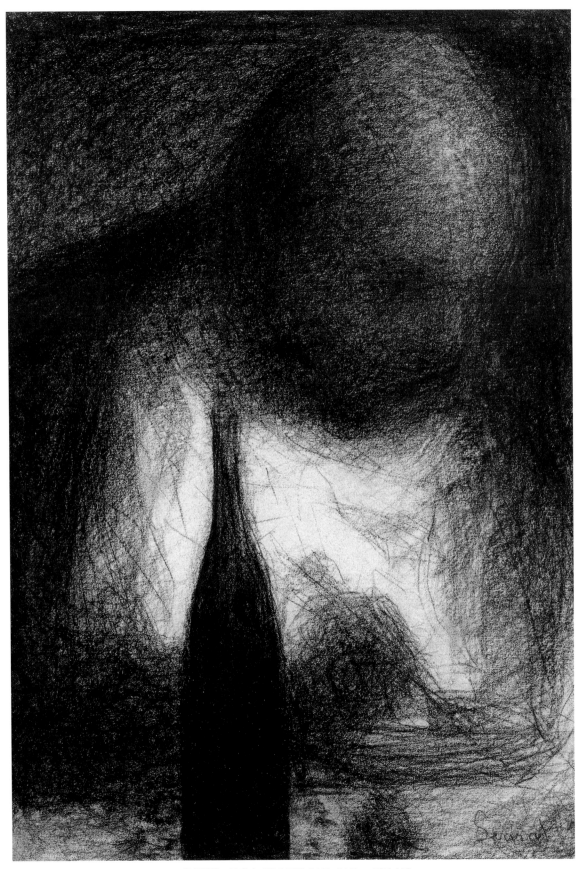

저녁을 먹는 아버지, 1884, 콩테, 31.7×21.7cm, 개인 소장

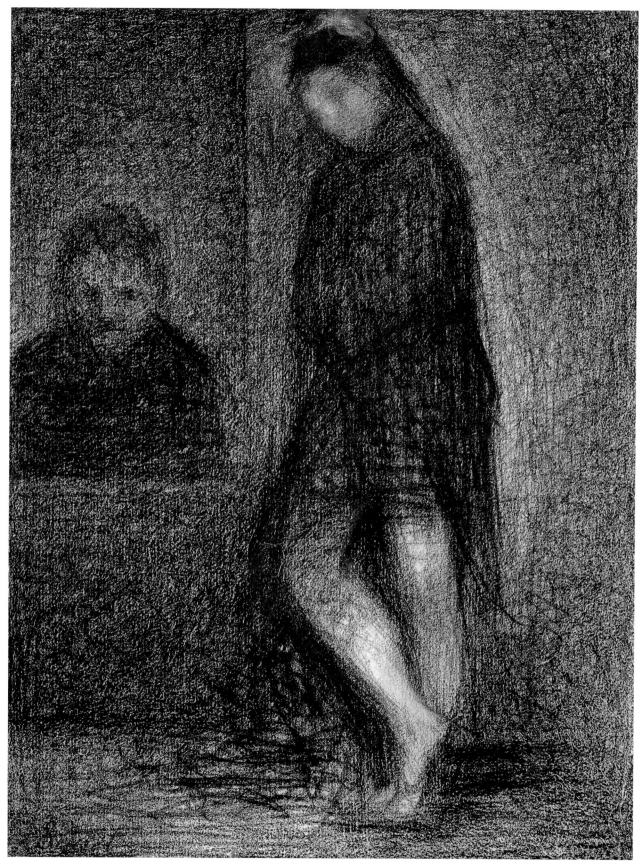

매표원과 댄서, 1887, 콩테, 31.2×23.3cm, 개인 소장

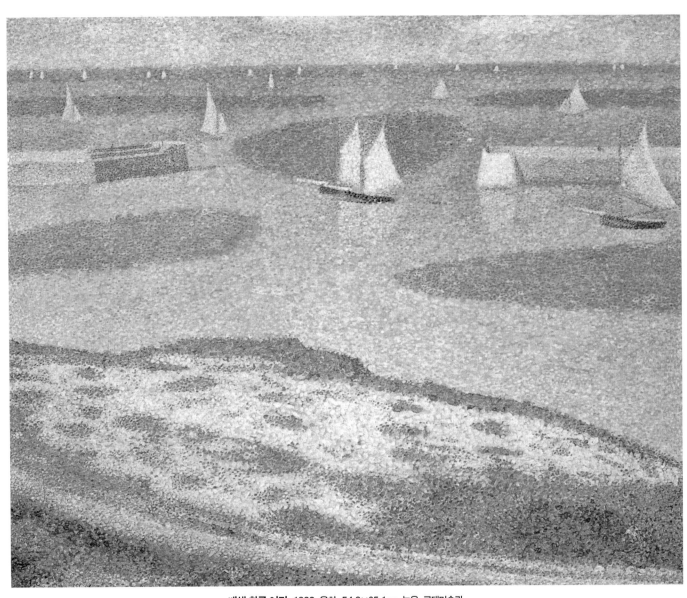

베생 항구 어귀, 1888, 유화, 54.9×65.1cm, 뉴욕, 근대미술관

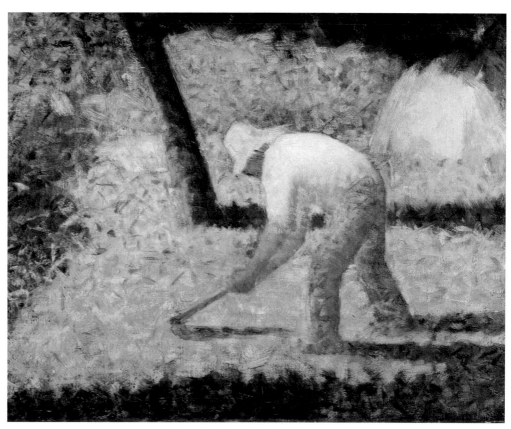

쟁기질하는 농부,
1882년경, 유화, 46.3×56.1cm,
뉴욕, 솔로몬 구겐하임 미술관

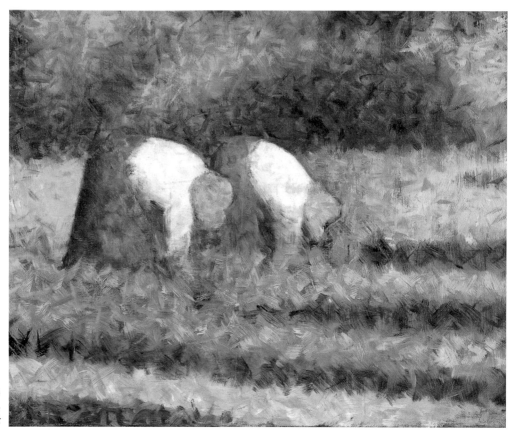

일하는 농촌 여인들,
1882-1883, 유화, 38.5×46.2cm,
뉴욕, 솔로몬 구겐하임 미술관

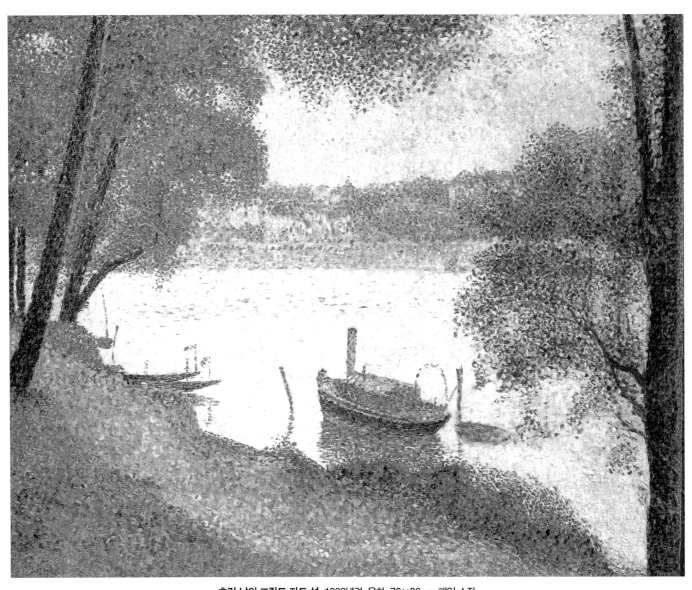

흐린 날의 그랑드 자트 섬, 1888년경, 유화, 70×86cm, 개인 소장

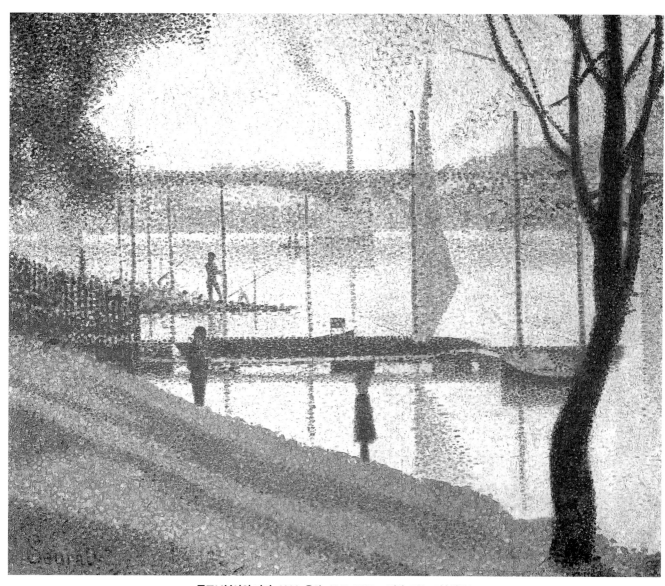

쿠르브부아의 다리, 1886, 유화, 45.7×54.7cm, 런던, 코톨드 미술연구소

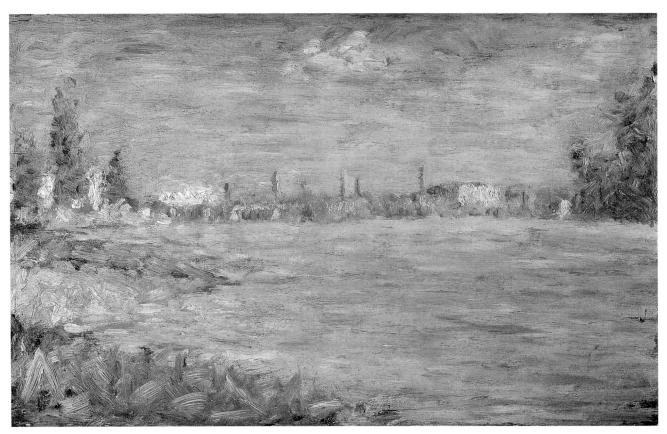

센 강 기슭, 1883년경, 유화, 15.9×25.1cm, 글래스고, 켈빙그로브 미술관

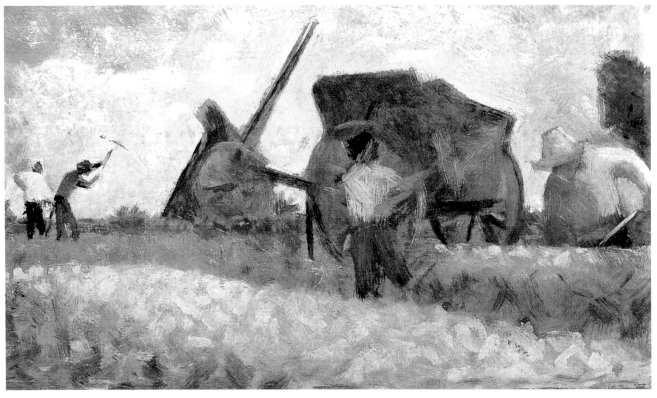

토목 인부들, 1881년경, 유화, 15.5×24.8cm, 어퍼빌, 폴 멜런 컬렉션

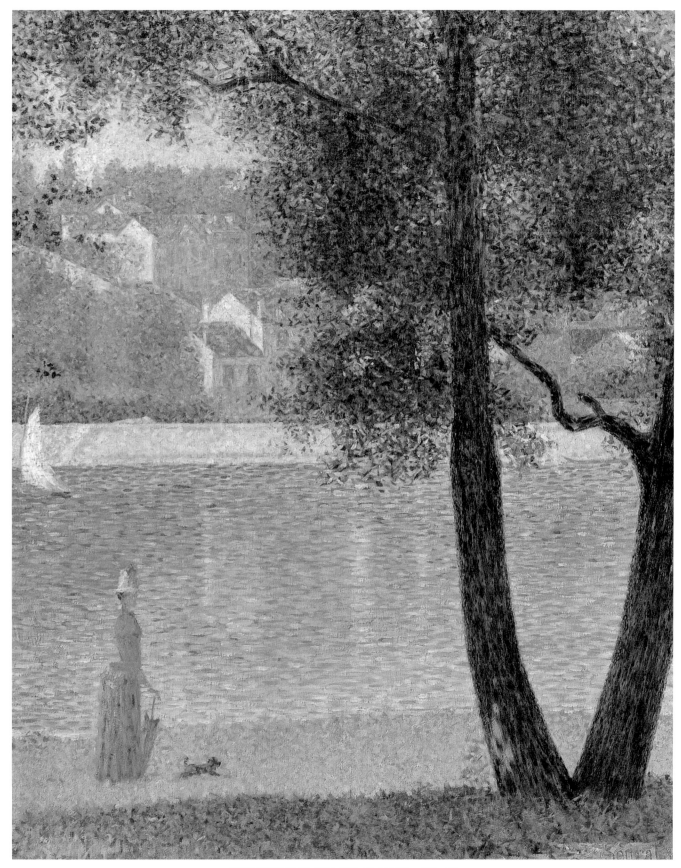

쿠르브부아의 센 강, 1885, 유화, 81.4×65.2cm, 개인 소장

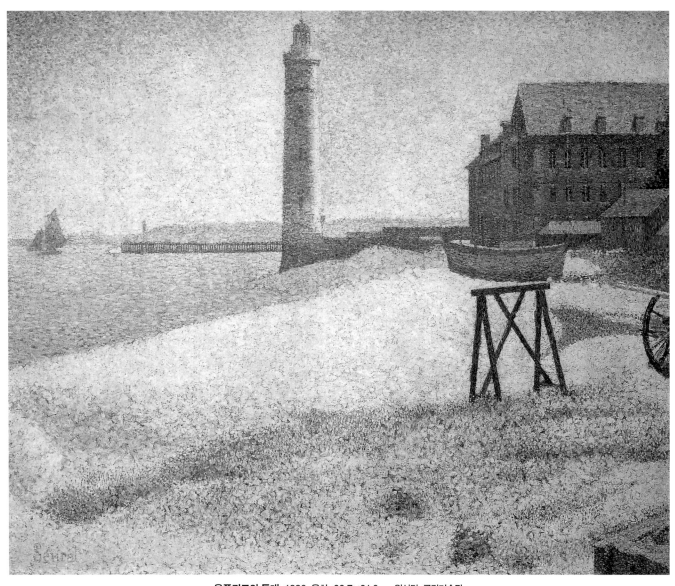

옹플뢰르의 등대, 1886, 유화, 66.7×81.9cm, 워싱턴, 국립미술관

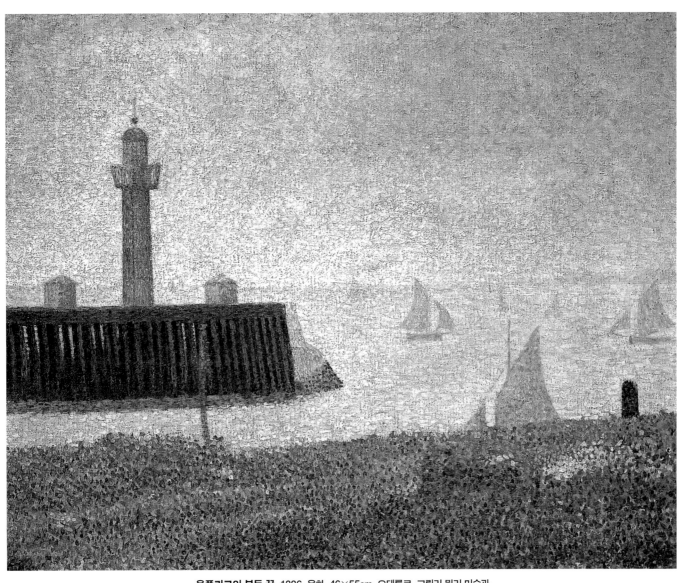

옹플뢰르의 부두 끝, 1886, 유화, 46×55cm, 오테를로, 크뢸러 뮐러 미술관

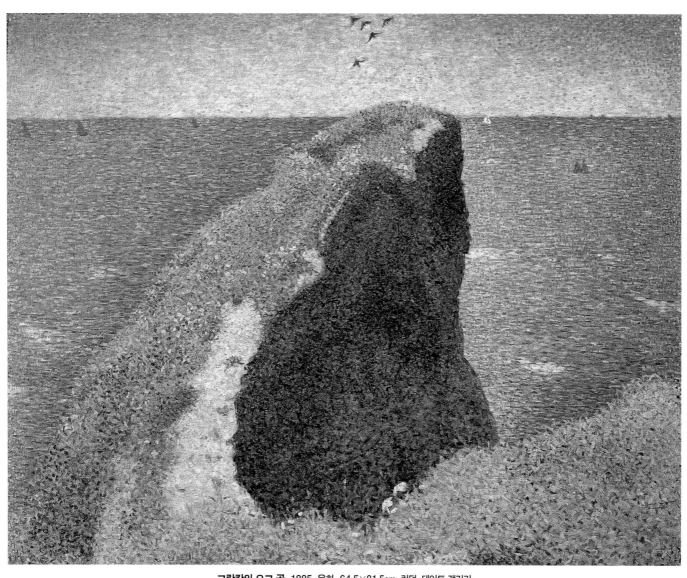

그랑캉의 오크 곶, 1885, 유화, 64.5×81.5cm, 런던, 테이트 갤러리

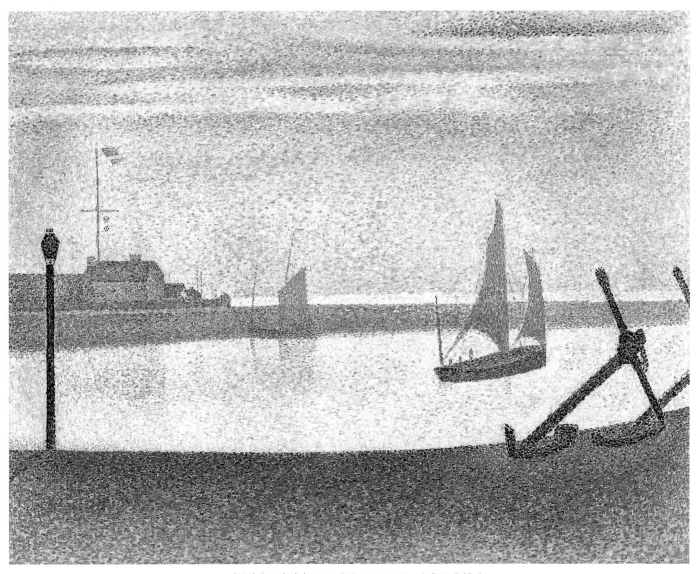

그라블린 수로의 저녁, 1890, 유화, 65.2×81.7cm, 뉴욕, 근대미술관

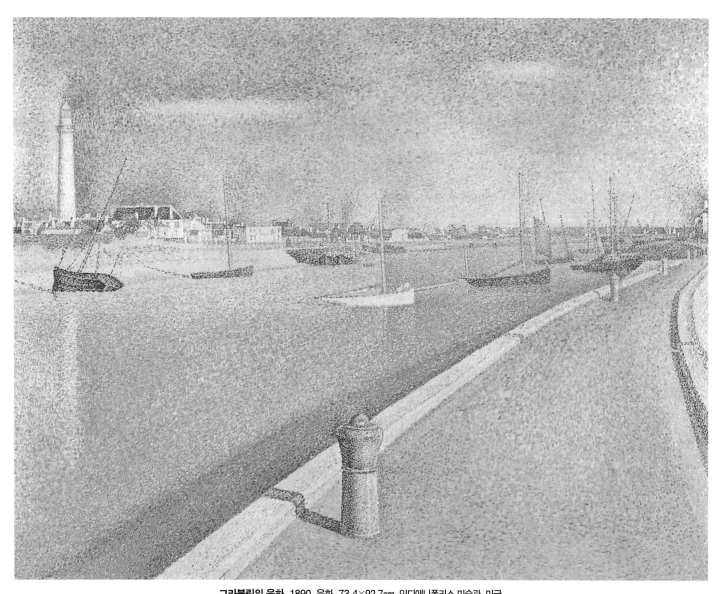

그라블린의 운하, 1890, 유화, 73.4×92.7cm, 인디애나폴리스 미술관, 미국

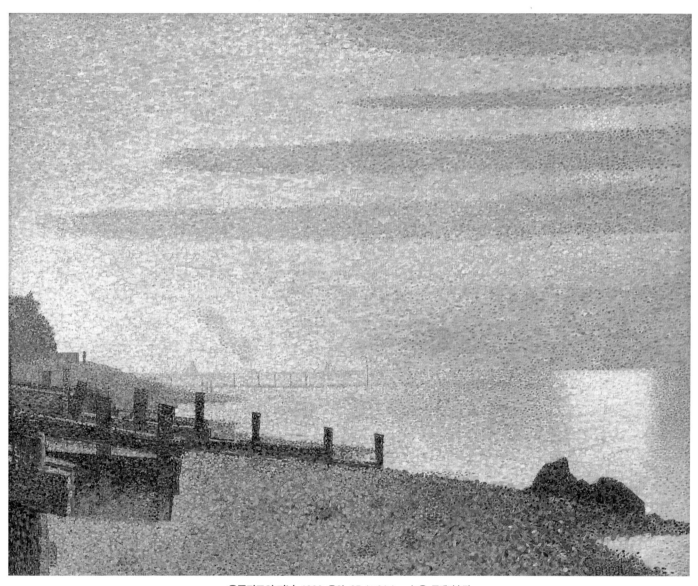

옹플뢰르의 저녁, 1886, 유화, 65.4×81.1cm, 뉴욕, 근대미술관

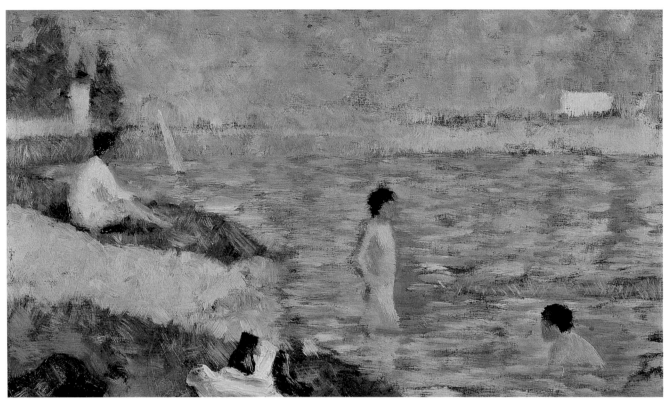

아니에르의 물놀이 습작, 1883, 유화, 15.5×25cm, 파리, 오르세 미술관

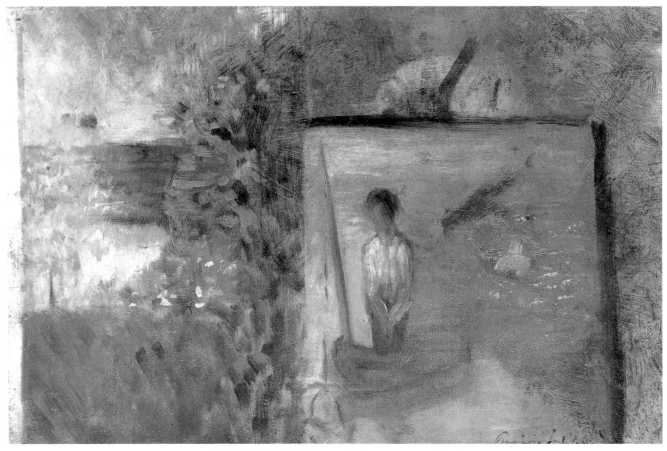

'가난한 어부' 가 있는 풍경, 1881, 유화, 16.5×25.5cm, 개인 소장

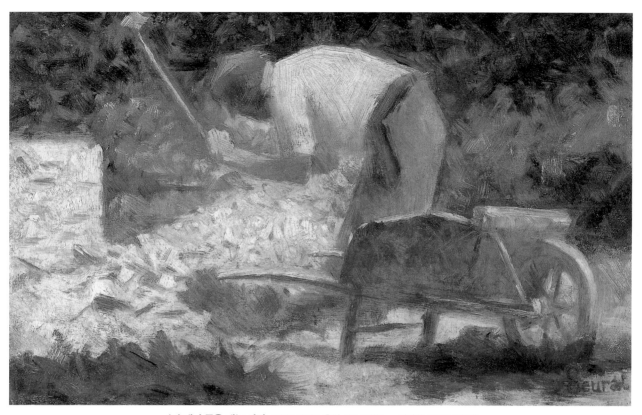

손수레와 돌을 깨는 사람, 1882-1883, 유화, 17.1×26cm, 워싱턴, 필립스 컬렉션

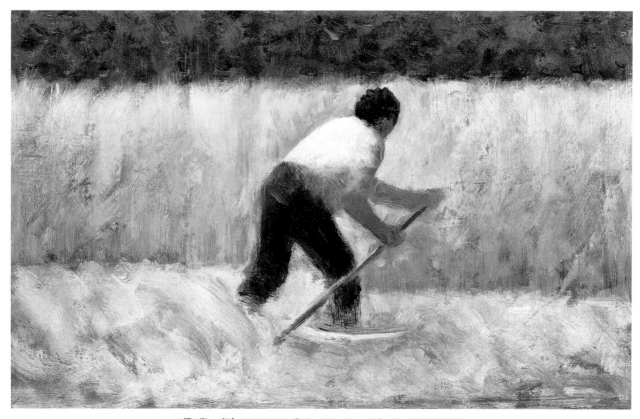

풀 베는 사람, 1881-1882, 유화, 16.5×28cm, 뉴욕, 메트로폴리탄 미술관

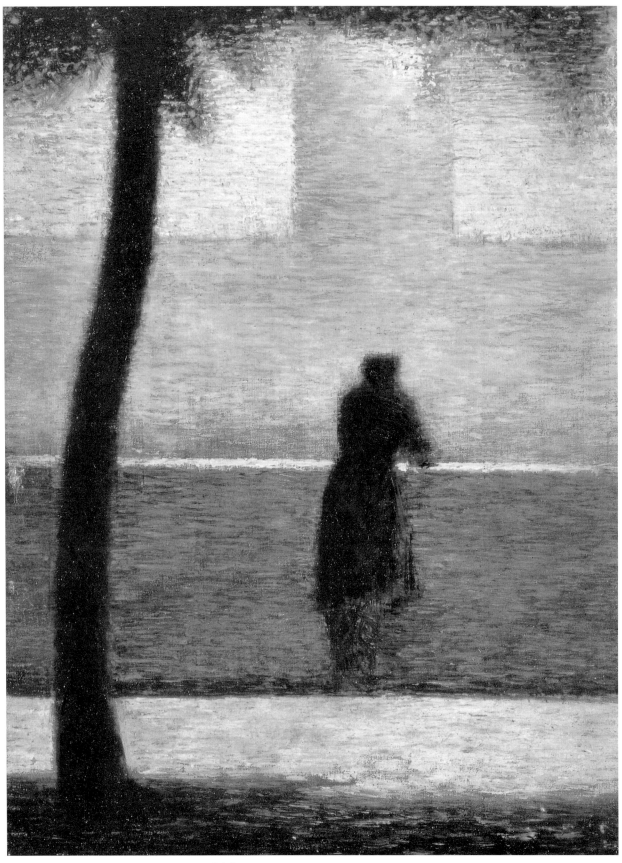

앵발리드, 1879–1881, 유화, 16.8×12.7cm, 개인 소장

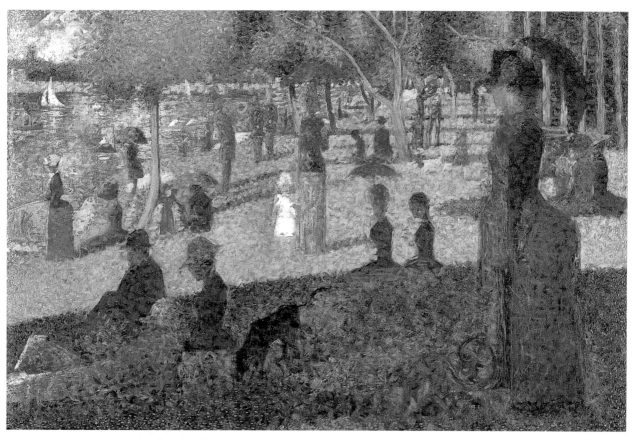

그랑드 자트 섬의 일요일 오후 습작, 1884-1885, 유화, 70.5×104.1cm, 뉴욕, 메트로폴리탄 미술관

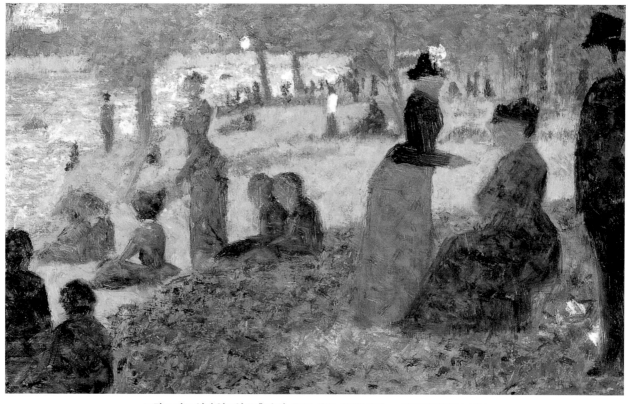

그랑드 자트 섬의 일요일 오후 습작, 1884, 유화, 15.5×25.1cm, 시카고 미술연구소, 미국

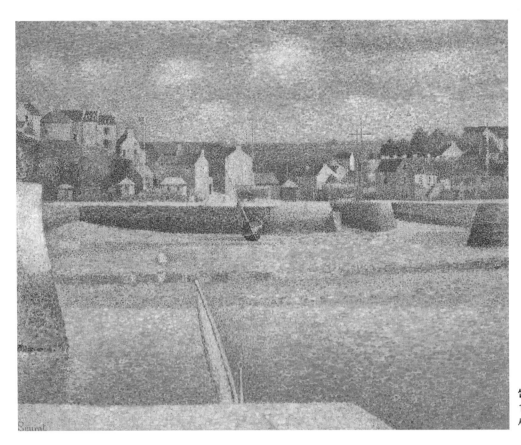

썰물 때의 베생 항구,
1888, 유화, 53.7×65.7cm,
세인트루이스 미술관, 미국

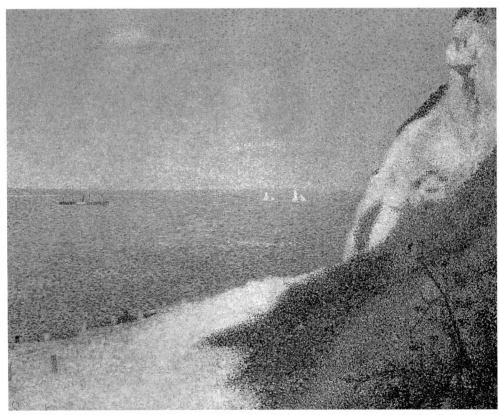

옹플뢰르 바뷔탱의 모래사장,
1886, 유화, 67×78cm,
투르네 순수미술관, 벨기에

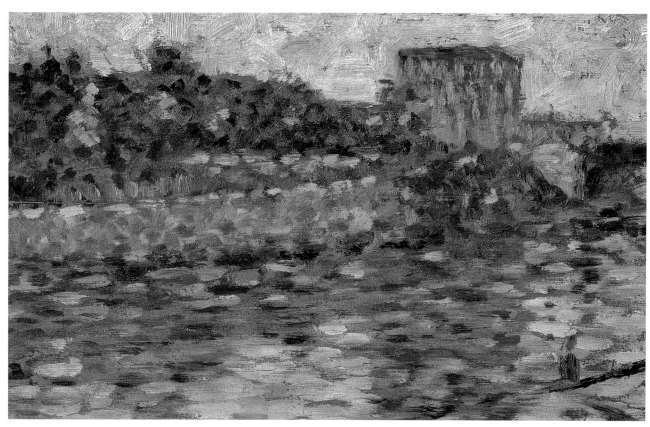

망루가 있는 풍경, 1884, 유화, 17×27cm, 개인 소장

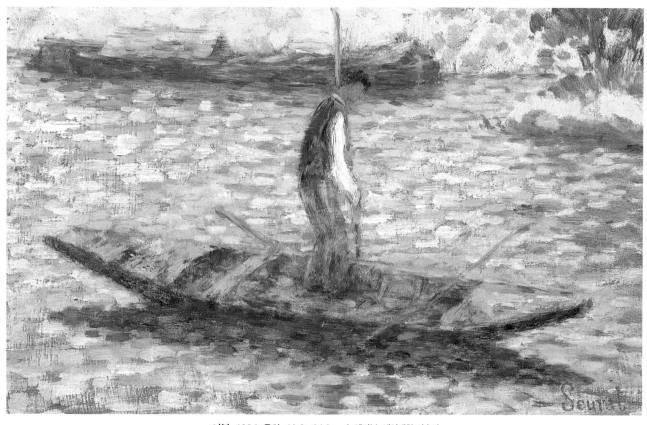

어부, 1884, 유화, 16.2×24.8cm, 뉴헤이븐, 예일대학 미술관

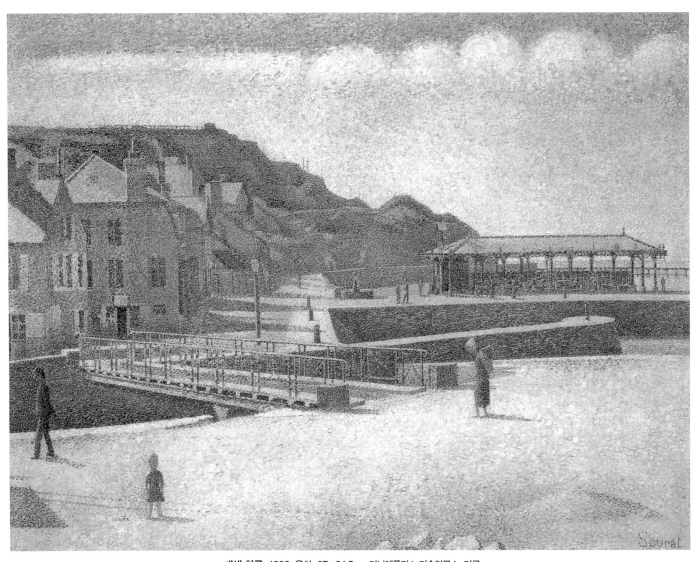

베생 항구, 1888, 유화, 67×84.5cm, 미니애폴리스 미술연구소, 미국

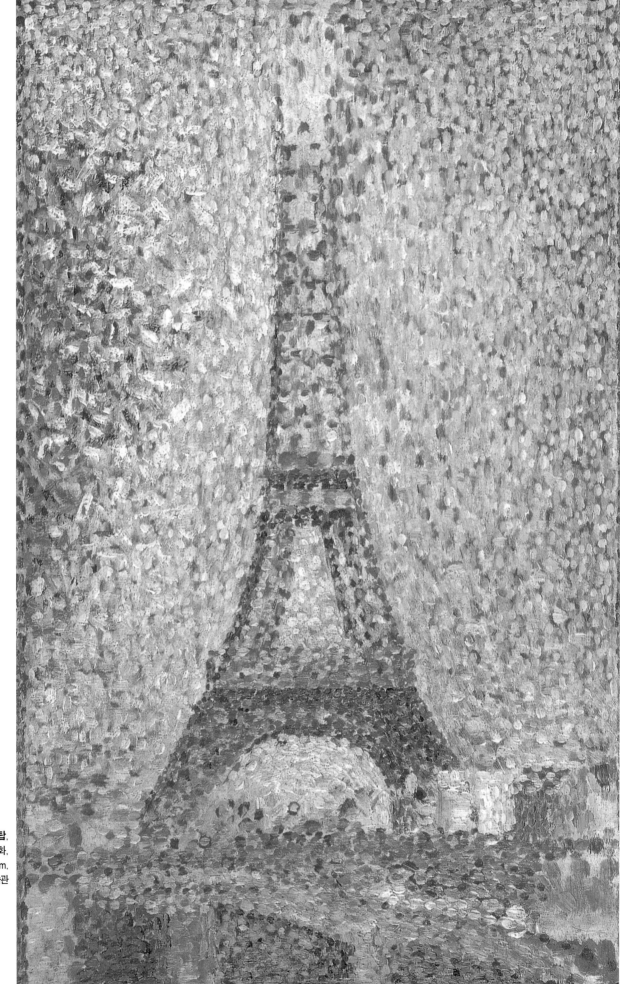

에펠탑,
1889, 유화,
24.1×15.2cm,
샌프란시스코, 순수미술관

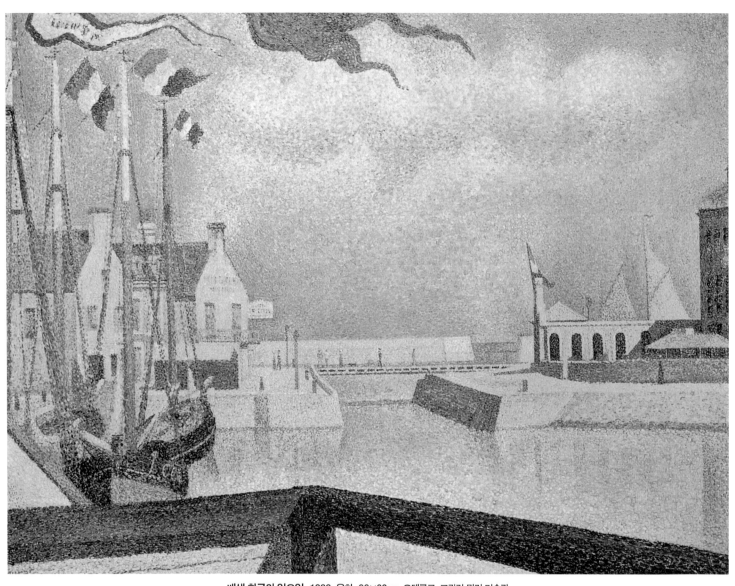

베생 항구의 일요일, 1888, 유화, 66×82cm, 오테를로, 크뢸러 뮐러 미술관

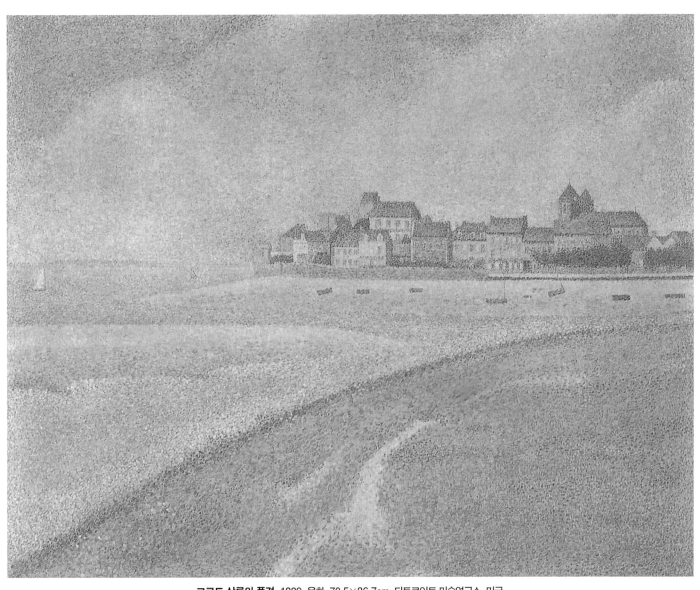

크로토 상류의 풍경, 1889, 유화, 70.5×86.7cm, 디트로이트 미술연구소, 미국

교외, 1882-1883,
유화, 32.4×40.5cm,
트로이 근대미술관, 프랑스

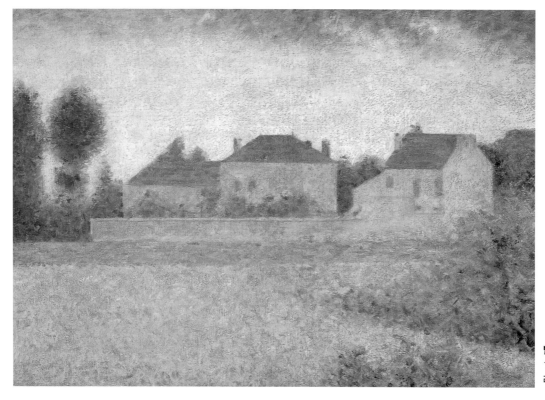

빌다브레의 하얀 집들,
1882-1883, 유화, 33×46cm,
리버풀, 워커 미술관

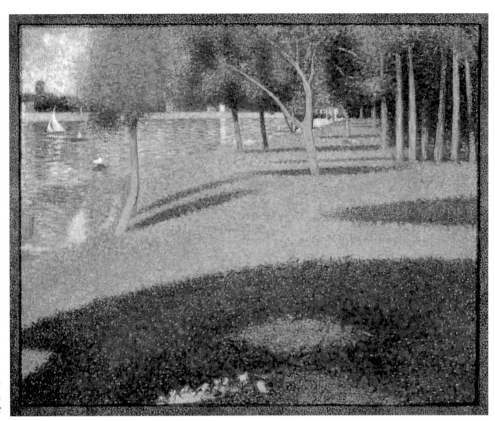

그랑드 자트 섬, 1884,
유화, 64.7×81.2cm,
개인 소장

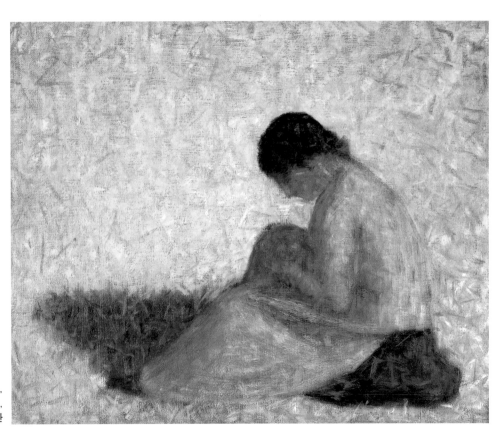

풀밭에 앉아 있는 시골 아낙네,
1883, 유화, 38.1×45.7cm,
뉴욕, 솔로몬 구겐하임 미술관

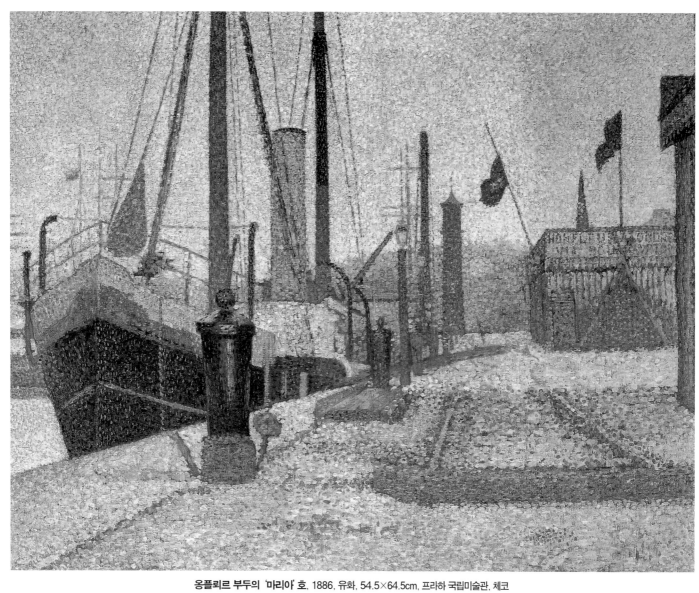

옹플뢰르 부두의 '마리아' 호, 1886, 유화, 54.5×64.5cm, 프라하 국립미술관, 체코

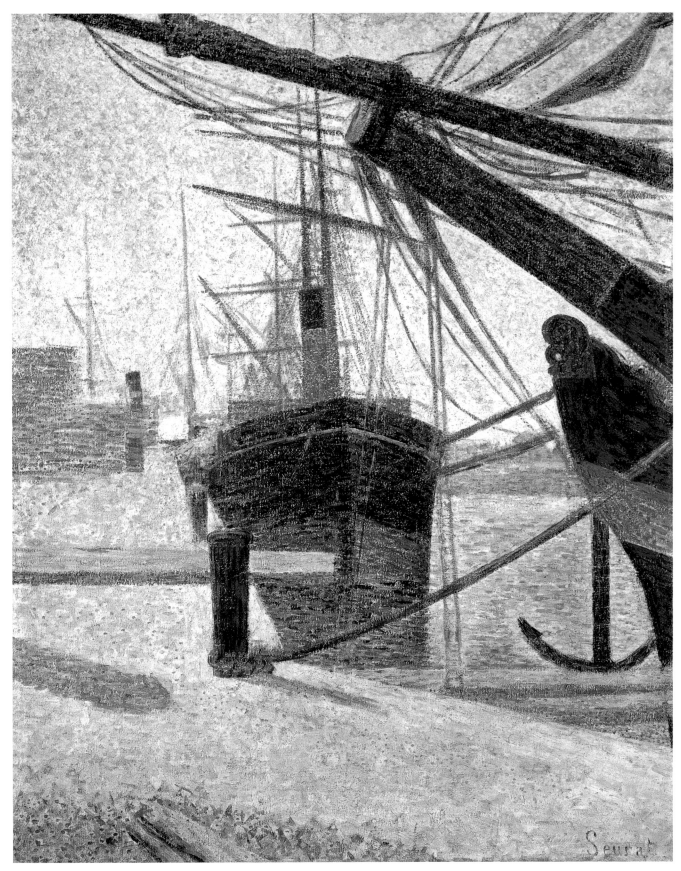

옹플뢰르 부두의 한모퉁이, 1886, 유화, 79.5×63cm, 오테를로, 크뢸러 뮐러 미술관

JAEWON ART BOOK 32

조르주 쇠 라

지은이 / 정금희

초판 1쇄 인쇄 2005년 5월 30일
초판 1쇄 발행 2005년 6월 02일

발행처 • 도서출판 재원
발행인 • 박덕흠
색분해 • 으뜸 프로세스(주)
인　쇄 • 으뜸 프로세스(주)

등록번호 • 제10-428호
등록일자 • 1990년 10월 24일

서울시 마포구 서교동 461-9　⑦121-841
전화 323-1410(代) 323-1411
팩스 323-1412
E-mail : jaewonart@yahoo.co.kr

ⓒ 2005, 도서출판 재원

ISBN　　89-5575-065-X　04650
세트번호　89-5575-042-0

베르메르 / 재원아트북 ㉕

모로 / 재원아트북 ⑲

고흐의 드로잉 /
재원아트북 ⑬

알폰스 무하 / 재원아트북 ㉖

르동 / 재원아트북 ⑳

고흐의 수채화 /
재원아트북 ⑭

케테 콜비츠 / 재원아트북 ㉗

마티스 / 재원아트북 ㉑

레오나르도 다 빈치 /
재원아트북 ⑮

프란시스코 고야 /
재원아트북 ㉘

파울 클레 / 재원아트북 ㉒

다비드 / 재원아트북 ⑯

라파엘로 / 재원아트북 ㉙

뭉크 / 재원아트북 ㉓

루벤스 / 재원아트북 ⑰

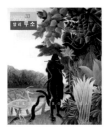
앙리 루소 / 재원아트북 ㉝

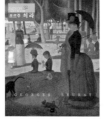
조르주 쇠라 /
재원아트북 ㉜

카미유 코로 /
재원아트북 ㉛

알브레히트 뒤러 /
재원아트북 ㉚

몬드리안 / 재원아트북 ㉔

쿠르베 / 재원아트북 ⑱